好物相對論

——手感衣飾

目次

透過好物，
看見職人與生活家的
美好交會。

傾聽生活與工藝的美好交會

臺灣工藝在全球化時代的經濟轉型中，正逐漸朝向高度個性化、地域化與藝術化的趨勢發展，如何將本土的文化元素融於傳統工藝，並加入現代設計思維，引領生活新風潮，進而增進國民對於工藝美學的認知，提升大眾的生活品味，是目前臺灣工藝發展所面臨的重要課題。

長期以來，國立臺灣工藝研究中心就希望能透過系列專書的出版，期待從人物、技藝、歷史演繹、地區特色、優質產物等不同面向，發掘出背後動人的故事與不同的生命體驗，並藉由認識生活工藝品材美工巧的實際案例，分享創作職人與生活家的智慧經驗，鼓勵更多的民眾認識「工藝的臺灣」，發現原來在我們生長的各角落曾經發生或是持續發生著這些「手感經濟」的軌跡。

這次我們特別與遠流出版公司合作，共同策劃了《好物相對論——生活器物》與《好物相對論——手感衣飾》這組小書，呼應柳宗悅關於「工藝之道」的論述：「只有實際在生活中使用的，才是美的器物。」以有趣的相對論概念切入，從「使用者」角色出發，帶出「物」之美，再從物的鑑賞，帶到「創作現場」，見證工藝職人的創造過程。優秀的報導者化身為工藝鑑賞之旅的帶路人，以好物為媒，以故事為餌，引領大家穿梭各種美學現場，讀者不但可從中見識到許多生活家精采的用物觀點，進而培養自我品味；還可以一次領略多位臺灣工藝創作職人

的藝術信念與創作歷程。是貼近生活、活潑又有趣的工藝鑑賞入門書。

打開《好物相對論——生活器物》，我們看到茶人解致璋將曉芳窯的古典瓷器靈活巧妙地運用於各種茶席中，既現代又有個性；再走進工作室拜訪蔡曉芳，一邊聽這位瓷器大師娓娓道出四十多年來如何摸索精進，重現了千年國寶，燒製出當代溫度，一邊看著羅列的鈞窯茶碗，從形、色、質展現讓人目眩神迷的細緻變化，一種「比宋徽宗還要幸福」的自得感不覺油然而生。翻開《好物相對論——手感衣飾》，建築設計學者安郁茜生動描述洪麗芬的湘雲紗作品在工藝與時尚舞臺的獨特卓越，又從各種細節一一解說分析，甚至身體力行，親自示範演繹湘雲紗服裝的日常穿搭，工藝精神能夠如此貼身感受，讓人一讀難忘。接著來到洪麗芬工作室，在充滿創新與實驗精神的的工作場域裡，名揚國際的服裝大師分享她如何從湘雲紗這塊傳統布料提煉出工藝作法，加以創新運用在絲、棉、蕾絲等不同的材質上，再將東方開闊線條融合西方塑型裁剪，終於創作出融合東西交流的新風格，成就Sophie HONG品牌的歷程，步步足跡，宛如親歷。

這二冊書共涵蓋如以上例舉十六種工藝領域、三十多位名家達人的專訪，除了生活家與工藝家的相對論，還有設計師與工藝師的對話，兩代工藝創作人的分享激盪，以及不同領域工藝創作人間的惺惺相惜，每一組故事都非常精采生動。我們希望，透過傾聽生活與工藝的美好交會經驗，讓大家願意慢下腳步，靜心經營生活，也許就從一只茶杯和一條手染絲巾開始，關注珍惜從臺灣土地生長出來的工藝好物，也就是支持鼓勵背後默默用心耕耘的工藝創作人及整個產業鏈，這也將是臺灣走出自己的美學風格，重新在世界找到立足點的重要力量所在。

國立臺灣工藝研究發展中心主任

A DUET OF LIFE AND CRAFTS

Craft industry in Taiwan, influenced by the trend of globalization, has been transforming into styles that are highly personalized, localized and artistic. The challenges the industry is now encountering are multiple: to infuse local culture into traditional crafts, to add modern touch, to have impact on people's daily humdrums as well as to educate them about aesthetic sentiment in life.

For years, the National Taiwan Craft Research and Development Institute has published books to promote local crafts, which aims to discover different stories and experiences of artists, skills, historic trajectories, local attributes and well-made craft pieces. By means of introducing particular cases of different crafts and artists, we hope to encourage people to see our island as a craft-productive place. Commonly-seen yet easily-ignored, these craft pieces have definitely left their marks in our lives and in the history of "hand-made economy."

Co-published with Yuan Liou Publishing Co., this series *Relativity Theory of Crafts* consists of two books: *Life Utensils* and *Hand-Tailored Clothes*. Responding to a Japanese master, Soetsu's philosophy of crafts, which goes "Beauty lays in pieces used in life," they work as excellent access for readers to see crafts from users' eyes, leading them to spots where and how they were made and who made them. Reporters of each article are guides taking readers on a tour filled with beauty and glamour: readers may not only learn wonderful crafts from experts, artisans and artists, but also develop their own taste of life.

In *Life Utensils*, for instance, Hsieh Chi-chang (解致璋), a tea expert, showed versatility of some of the Hsiao-Fang Pottery Arts' wares in tea parties, followed by an interview with the artist, Tsai Hsiao-fang (蔡曉芳). In the interview, while the

porcelain artist was unfolding a 40-year journey of his struggling to represent the precious Chinese antique Jun wares, the reporter was overwhelmed by an euphoria aroused by rows of sophisticated tea bowls surrounding her – "happier than an emperor," as she put it.

In *Hand-Tailored Clothes*, one of the articles began with an architecture designing scholar, An Yu-chien's (安郁茜) demonstration of the uniqueness and prominence of designer Sophie Hong's (洪麗芬) work made of hong silk. It then went 'down-to-earth' when Ms. An started modeling how to wear these clothes on a daily basis. The next stop was Sophie Hong's studio where the worldly-known fashion is brought about. Ms. Hong shared the story of how she managed to apply traditional silk fabric on cotton and lace, furthermore, to create a fusion of eastern silhouettes and western tailoring skills. That's why the brand, Sophie Hong, gets to glow on international catwalks.

The series include 16 categories of craft, over 30 interviews with noted artists, covering discourse of experts and artists, dialogues between designers and artisans and also between different generations. Hopefully, the duet of life and crafts slow modern people down and help us to live our lives more gracefully. A single teacup or a silk scarf may be the start for us to appreciate the crafts born right here and to further support the whole industry behind them. We believe, by doing so, the craft industry in Taiwan will have strength to pursue more visibility and win our own aesthetic signature in the world.

Director, the National Taiwan Craft Research and Development Institute

Hsu Zeng Hsin

好物相對論———湘雲紗

安郁茜 × 洪麗芬

在安郁茜眼中，洪麗芬是最了解湘雲紗的伯樂，透過她的設計創作，讓這個材料展現了新時代的風采。

安郁茜——建築師、教授、策展人。曾擔任實踐大學大直校區校園整體規劃主持人、設計學院院長，以及花蓮文化創意產業園區執行長，現回歸設計、建築本行。

洪麗芬——國際知名服裝設計師，創立Sophie HONG品牌，也是信鴿法國書店負責人。二○一二年獲頒法國國家功勳騎士勳章，二○一四年獲金點設計獎之最佳設計。

溫柔堅持造就慢時尚・安郁茜

「一想到曾經有雙手
這麼用心地做出了自己所用的器物衣飾，
就會感到特別地珍惜。」
對安郁茜來說，這就是
手作工藝最不可抗拒的吸引力。

這兩年很多人都在問：「安郁茜到哪裡去了？」畢竟這麼優雅又帥氣的女院長實屬稀有，似乎該列為保育類，時時關注。知道行蹤的又不免噴怪，「怎麼可以休息這麼久！」看在日理「萬機」的朋友眼中，簡直要招人忌恨了。其實，她這幾年充分休息之後，已回歸設計、建築老本行，往返於兩岸，除了在煙硝瀰漫的工地及異國間旅行，回到臺北家中，她常以大量閱讀或在民生社區晃蕩，滋養自己的靈魂。

「慢，是我很深的鄉愁。」俐落幹練的安郁茜其實從小吃飯慢、看書也慢，教書時跟別人養孩子一樣有耐心，她會帶學生去咖啡館喝咖啡、到處吃小吃，甚至要求學生閱讀經典小說文本。她認為只有慢下來才能打開五感，「自己學會用味蕾、用心去品嘗，對生活有覺知，有熱情，才能談創作。」

而在安郁茜眼中，她的好友，也是十分尊敬的服裝設計師洪麗芬，正是一個生活信念始終強大的創作者。「她是那種身處千軍萬馬，仍能摘一朵小花插在瓶子，往桌上一擺，讓世界馬上變得不一樣的人。」

賦予傳統面料全新精神

安郁茜曾經一早在辦公室收到洪麗芬送來一大束花。她可以想像洪麗芬在去工作室之前，起來為自己泡杯咖啡，走去花市買花，然後再親手用繩子綁好的樣子。安郁茜自己也是會買花的人，但事情一多，心就淡了；從一束花中，她照見自己仍然容易役於事。「與洪老師認識以後，她經常提醒我一些事，

以不著一字的方式。」

兩人開始熟起來，是因為安郁茜的老師是洪麗芬的超級粉絲。二○○六年開始，安郁茜邀請麻省理工學院建築與規劃學院院長桑多斯（Adele Naude Santos）率師生來實踐大學開辦國際工作營合作教學，意外發現桑多斯擁有六、七十件Sophie HONG的服飾，她幾乎只穿洪老師的衣服。本是實踐校友的洪麗芬經常擔任服裝系畢業製作評審，三個女人自此展開一段相互孺慕的友誼。

後來這幾乎變成了桑多斯來臺的隱藏版誘因。國際設計工作營在實踐辦了三年，每次為期兩週；期間安郁茜必會抽空帶桑多斯到洪麗芬工作室玩。她們總是在工作室換穿衣服、亂戴帽子，還一起喝紅酒、品起司、吃鼎泰豐、喝咖啡，從下午一直玩到晚上，「簡直像小時候給娃娃穿衣服一樣。」安郁茜也因此去了工作室十幾次，才把洪麗芬的衣服看個仔細。

安郁茜將洪麗芬的湘雲紗上衣搭配牛仔褲、圍巾，穿出自己的味道。

這件洪麗芬所設計的背心，做工精細，
安郁茜暱稱為「溫柔的小盔甲」。

「她的衣服有個很特別的氣場，既溫柔又神氣！」溫柔的底蘊來自於處理料子非常厚工，工作室最裡面，一排 L 型衣架上細緻瑰麗的土黃色、咖啡色、黑色的衣服，就是洪麗芬最經典的湘雲紗。三十多年來，她始終堅持與廣東順德的師傅們一起工作，以多道工序不斷創造出新的質感表情，讓這塊料子的可能性發揮到極致。

有一次安郁茜看到一件背心，驚呼這件我非得擁有不可。穿在身上就像一件

溫柔的小盔甲，簡直是博物館級的作品。衣服的做工異常仔細，一個個細細的摺子，是先以手工堆摺，用線固定，整批布拿去染，再局部拆開。安郁茜看到原本傳統湘雲紗光亮的面料，被洪麗芬運用縐摺等各項手法變換創新，當縐摺產生時，衣料有了不一樣的支撐力與空間感，在身上呈現出雕塑的線條，再應用每件衣服的雕塑感去做出變化，賦予傳統的湘雲紗面料全新的工藝精神。

溫柔堅持造就慢時尚

「洪老師的衣服很妙，經她處理過，遠遠看就知道這件衣服是好料子，否則是做不出那樣的形狀的。」就像人都有不同的個性，如果做一件事情是開心的，搭配這件事情的每一個環節都是在對的狀態，整個人看起來就是有生氣，如果把一個人放在有點勉強的事情上，看起來就沒有自信，容易出錯。在安郁茜眼中，洪麗芬就是最了解湘雲紗的伯樂，透過她的設計創作，不但充分發揮她自己的個性，同時也讓這個材料，在她手上展現了新時代的風采。

「她的東西放在世界上任何一個頂尖舞臺，都毫不遜色，不管是工藝還是時尚。」安郁茜記得有次觀賞臺灣舉辦的世界設計大會中洪麗芬的秀，細膩優雅、大氣自在，一派中式的東方脈絡，卻已跳脫了復古的樣式。坐在臺下的她，油然挺直背脊，昂首看著中國人的服飾在這個世紀還是那麼神氣，在世界舞臺上畢竟沒有缺席。

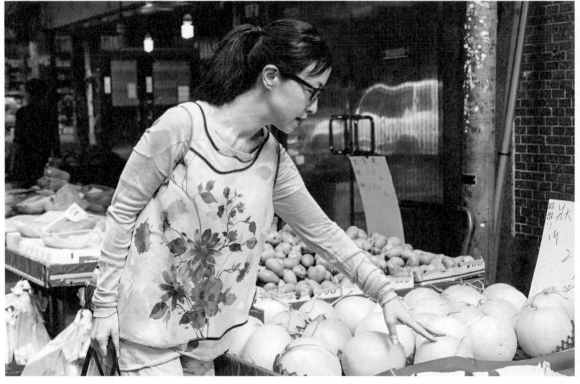

傳統工藝器物應用在現代生活，必須經過消化和重新詮釋，應保留其精神，而非其形式。材料的運用必須開展新的面向，使其充分發揮當代價值，讓工藝適用於現代生活、以全新面貌散發文化特質與原點精神，這才是有力量的工藝精神與當代傳承。

從許多細節可以看到洪麗芬一直走在很前面，像一般工藝對於圖騰的應用常見的是大量複製用到爆，但是在洪麗芬的作品中卻完全看不到。她只是抽取某些元素，譬如有些布料仔細看會有浮凸的小點、紅線頭，是織上去的，唯有近看才看得見，這樣含蓄的做法當然比較麻煩、也比較慢。

「我覺得洪麗芬是臺灣很早就清楚自己是誰的創作人，這樣的精神直接貫注在她的服裝作品裡，而且三十年來在品質與設計上從沒墮落過。」這也是為什麼包括法國文化部長在內的法國人都這麼喜歡洪麗芬衣服的原因。寬版的剪裁、仔細的做工，不但穿起來舒服，且絕不落入刻板俗套，讓人神氣得很自然。

她是在跟這塊料子談一場非常長的戀愛，從布料的研究、開發、設計、製作，剪裁到完整穿在一個人的身上，都投注非常久的時間與心力。安郁茜認為這種溫柔的堅持所創造的慢時尚，相對於現在流行的快速時尚，更顯珍貴。

工藝品同時也是心靈慰藉

「她的衣服太神氣了，整套穿上就很引人矚目，想不被看到都不行。」所以安郁茜會看場合而有不同的搭法。如果參加正式活動，像文化部的頒獎典禮或擔任評審的話，會全套穿著。但在日常生活中則喜歡拆開來穿，把背心、襯衫、外套拿來搭牛仔褲，不管逛街、騎腳踏車、買菜、跟老朋友喝咖啡小聚等都很自在。

安郁茜說，洪麗芬老師的衣服就像立體的雕塑，一定要試穿，掛著看看不出全部神情，但一穿在身上，走起路來，氣韻生動，覺得特別有精神。穿洪老師的衣服時，我覺得自己個性就能篤定地延伸出來，因而更會希望讓自己好好的。

很少人知道，安郁茜從小就喜歡動手做東西，小時候用媽媽縫紉機幫自己車了一個版型複雜的相機套，還曾經幫姊姊的家政課捉刀。她從小對老式工藝品有一種迷戀，談不上戀物癖，但竹編、陶器、鑄鐵⋯⋯這些手打的器物，對她總有極強的吸引力，只要看到一定會去研究，甚至會把竹編拆開來研究最後怎麼收邊，若是碰到一些已經不堪使用的老器物，她還是會忍不住去想像還可以怎麼修、拿來裝什麼，可以怎麼運用。

「我對於產品的另一端，曾經造就它的雙手總是有所想像。」安郁茜認為，

洪麗芬的衣服像雕塑，穿著走路氣韻生動，覺得特別有精神。（左為洪麗芬，右為安郁茜）

工藝品除了實用及美感外，還提供了一種不可忽視的心靈慰藉。想像師傅的手很細心地把東西給做出來，就像接到一封手寫的信的心情；對方是什麼心情？用什麼筆、選什麼信封？揣摩這些細節，會帶給自己情感上的滿足。通訊發達的時代，這樣的情境已不復得，但是內心隱藏的需求就像一種心理的秩序，在觸碰到這些工藝器物時，某些情緒會被召喚起來。

「一想到曾經有雙手這麼用心地做出了自己所用的器物衣飾，就會感到特別地珍惜。」對安郁茜來說，這就是手作工藝最不可抗拒的吸引力。

文・駱亭伶

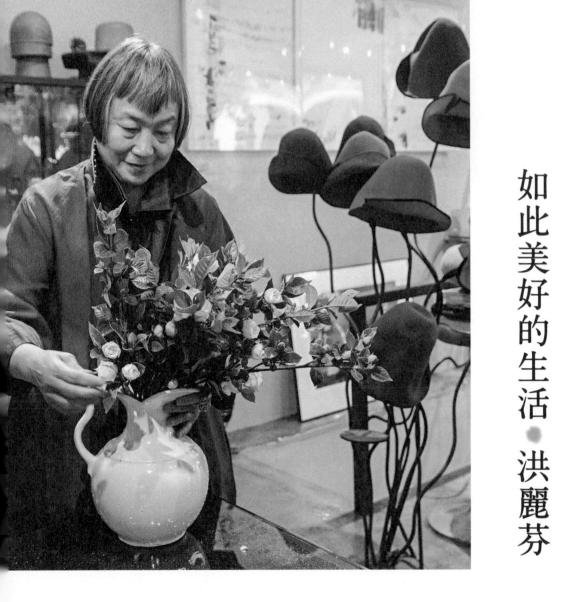

如此美好的生活・洪麗芬

洪麗芬一開始就明白，
一個工藝要長遠發展，必須經過創新與轉化，
兼具舒適、簡便、實用、美感及創意，
才能歷久彌新。

位 於熱鬧永康街商圈的Sophie HONG工作室，始終保持著一種安靜的姿態，洪麗芬的巨幅相片看板高掛在工作室公寓頂端，像一幅神祕圖騰。仰著頭，齊眉的瀏海下一雙眼睛看進了天空，雙手交疊於胸前，如天問、似祈禱，更象徵著一股殷切的追尋；她既是服裝設計師，也是位藝術家和旅行者；她在古老與未來，東方與西方間穿梭探索，千絲萬縷地爬梳出一片靈感的星空。

如果不當服裝設計師，洪麗芬應該會走純藝術的路。她記得在實踐家專服裝設計科的人體素描課，當同學羞於面對裸體模特兒而躲得老遠時，洪麗芬卻安坐第一排，一邊跟模特兒聊天、一邊畫畫，畫完即交給臺灣前輩畫家廖德政老師批改修正。原來洪麗芬從竹東高中二年級開始，就跟東方畫會的蕭如松老師學畫，這

種場面對她來說沒什麼好大驚小怪。偏偏，在大學選填志願前，當美術老師的鄰居說了一句，「實踐服裝設計科挺不錯的。」竟影響了她一生的選擇。

洪麗芬成長於新竹城南門城隍廟口旁，日本殖民時期，父親在衛生所行醫，後來轉做西藥代理，總是提著手提包、穿著帥氣的西裝四處出差。洪麗芬排行老五，也是最小的三女兒，媽媽忙著操持家務，年長十來歲的大姐、二姐充當小保姆。

白天，活潑放任地如野孩子般在稻田裡釣青蛙；晚上戴著姐姐親手勾的毛線帽，打扮像尊洋娃娃，跟姐姐們一起逛夜市、吃小吃、觀殺蛇、看野臺戲。多年後，洪麗芬讓服裝發表會上的模特兒穿著木屐出場，甚至一路風風火火地踩到羅浮宮廣場前，完全不輸當年她在城隍廟口看七爺八爺踩高蹺出巡的神氣勁兒。

除了設計衣服，工作室有許多洪麗芬的鐵件（上圖）、金工（下右圖）藝術創作。有著藍染的白瓷茶器（下中圖），則是洪麗芬和王俠軍合作的作品。

深度耕耘工藝與現代藝術

「木屐每走一步就會發出好聽的音樂，做得好的工藝品，可能就是一個小型的雕塑。」從求學到現在，洪麗芬的自我學習養成，工藝與現代藝術的養分從未間斷。她在實踐大學學習做景泰藍，畢業後跟著陶藝家邱煥堂老師捏陶；到草屯向馬芬妹老師學藍染、向張憲平老師請教竹編。「我喜歡工具，每個工藝都想投入學習。」她認為從根源去了解很重要，做任何東西都不必怕，只要去經歷，未必馬上用到，但留下來就是一份資源。

另一方面，對洪麗芬影響最大的還是當代藝術，她一直把服裝視為立體的雕塑，重視身體的建築與美感結構。畢業後立即投入職場，無師自通做金工，動手裝潢工作室，畫畫，把工地廢棄鐵件轉化為裝置藝術，也與其他藝術家一起互動。包括作家林清玄、音樂家李泰祥、詩人管管、鄭愁予、前衛藝術家莊普、張永村、楊柏林，以及賴純純、舞蹈家林秀偉與吳興國，還有高中同學劉若瑀等。洪麗芬從二十多歲就跟這群臺灣獨領風騷的藝文創作者整天「混在一起」，一起工作、泡茶、吃火鍋，去詩人羅門與蓉子家，聽胡金銓導演說故事；還

曾在舞廳跳舞時，靈感湧現即興作畫，將創作染印於布面上。

走過臺灣音樂、藝術、劇場、文學風起雲湧，創作宇宙能量大爆發的八○、九○年代，她從中汲取了豐富的文化養分。羅門在三十多年前曾為洪麗芬寫下這樣一首詩：

全部向美開放的領子
為妳生命打開一扇扇典麗的窗
柔和的線條，不斷流動著女性
賢淑的韻情
那些奇妙的腰帶
是雲與鳥走過的路
不使妳入迷
不使妳一直夢進最美的夢裡去

除了幫蘭陵劇坊《貓的天堂》、《荷珠新配》，太古踏舞團《大神祭》、優劇場《拈花之意》、《重審魏京生》，王小棣導演的《赴宴》、《波麗士大人》，以及中法合作歌劇《畫魂》設計服裝，洪麗芬也曾替臺北歷史博物館、迪奧化妝品名店、國立故宮博物院、市立美術館等設計形象制服，深度的工藝耕耘及與藝文交流跨界合作，點點滴滴融入了洪麗芬生活與工作中，成為始終不輟的創新動力。

一見鍾情湘雲紗

日後，洪麗芬舉辦服裝發表，不管在臺灣與法國，總是有許多學者、建築師、導演、音樂家、文學家、藝術家、年輕的舞者來幫襯，大家歡歡喜喜穿著她的衣服，不只秀服裝，更是一種自我與藝術生活風格「La vie est belle」（如此美好的生活！）的展現。關鍵之一，就是她對藝術文化長期的熱愛與投注。如果只是一般商業性活動，不可能滾出這麼多自願相挺的人，背後撐起來的正是洪麗芬的眼界與世界觀。

一九八八年，兩岸開放，喜歡到處旅行的洪麗芬，和朋友一起去香港玩，那不是《胭脂扣》

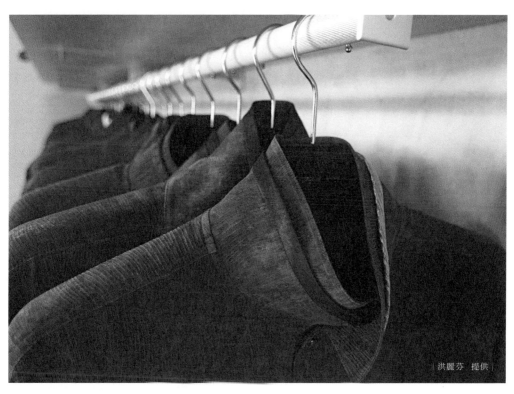

|洪麗芬 提供|

洪麗芬說領子是衣服的靈魂，非常重要，雙層甚至四層的立領滾邊設計，可以讓人看起來更挺拔。

十二少遇見如花時二〇年代的香港，也不是《一代宗師》葉問與宮二再度重逢的五〇年代香港。但曾經穿在他們身上帥氣筆挺的袍褂，多年後卻透過銀幕還魂到眼前，那是閩粵一帶曾普遍流行的布料「黑膠綢」，聰明的上海商人，還給起了一個漂亮名字──「湘雲紗」。

洪麗芬看出，這在當時已乏人問津、被壓在香港國貨公司絲綢專櫃底層的黑漆的綢緞，就是她要找的面料。

後來尋覓到大陸國有的絲綢公司，洪麗芬直接到倉庫去搬布料，從此她上溯源頭開始進行研發工作。坐夜車趕到廣東順德，發現工藝師傅早已四散，多方打探才尋著。此時的洪麗芬，像一名從天而降的織女，一人抵千軍萬馬，套句好友安郁茜的說法，這一去，開始與這塊布料談了一場好長的戀愛；反覆研究、拆解、實驗一道道繁複的工序，加以創新。到國外辦展引起注目，不但讓浮沉於市的湘雲紗重新出土，身價大漲，更翻轉出日後連法國文化部長亦驚豔不已的「HONG SILK洪絲」。

舞蹈家吳建緯示範穿著湘雲紗走秀，
呈現有如彼得潘般的俏皮輕盈感。

工藝要長遠發展，必須創新與轉化

「染布就像釀葡萄酒一樣，有純淨的風土環境自然會有好酒，發展出好的技術工藝。」

當時洪麗芬一到順德，看環境就知道對了，染布作坊的隔壁就是甘蔗園，養魚、養雞、養鴨，自給自足；工人乘小舟去河中取來染布用的河泥，工作的生態環境維持得極好，薯榔用來染織，殘渣可以當柴燒，一點都不浪費。

「第一次看到薯榔，顏色像生豬肉一樣！」薯榔，又名薯莨，生長於溫暖南方，外形像山藥及何首烏，皮黑裡赤紅。李時珍《本草綱目》以及沈括在《夢溪筆談》都曾記載，從布匹到皮靴，自古為南方重要的染料。在臺灣府《噶瑪蘭廳志》也寫到：「皮黑裡紅，染皂用之……沿海漁戶以薯榔染衣，其色為赭，渝水不垢。」因為薯榔含有單寧酸與膠質，漁民用來染編堅固魚網，抵禦鹽分侵蝕。原住民亦早

洪麗芬不遺餘力促進中法文化交流，
（上圖）為工作室張貼的法文海報。
（下圖）為洪麗芬的藍染系列。

就用以染苧麻織布；臺灣在五、六十年前，還看得到富貴人家在特殊時節穿著。

剛穿時布料堅挺，沙沙作響，華麗作派，又叫「響雲紗」。從明清開始於中國南方漸漸普遍，剛開始市井男女都穿；一九二〇年代漸獲上層社會青睞，並隨海外華人傳至星馬，昔日越南女子著白衫之下的黑長褲就是黑膠綢。

香港作家蔡瀾曾說，從小看著奶媽穿湘雲紗，十分迷戀，布料看起來厚、其實很薄，非常舒爽，一到夏天穿上就脫不下來。

二十年前洪麗芬到順德，直接進工寮與師傅一起工作，每天不到四點就起床，不辭辛苦。「在染布過程，先了解浸、灑、封、煮、水洗等每一道工序，然後一起創作，一動手就會有新的想法出來。當下決定哪些部分留下、哪些捨掉，這樣就可以自由發展取材，不受限於傳統形式，而且也毫不浪費，做出來就有我的特色。」

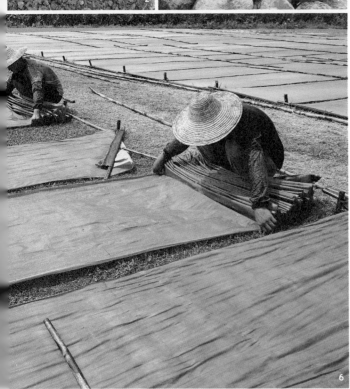

洪麗芬一開始就明白，一個工藝要長遠發展，必須經過創新與轉化，兼具舒適、簡便、實用、美感及創意，才能歷久彌新。她運用科技讓布料變得柔軟，觸感好且更實用；在顏色上，把布料當成畫布，曬坯布到和泥，觀察和泥薄厚的化學反應，布料視覺看起來是黑與棕

色，卻有層次肌理變化。此外，湘雲紗屬於薄料子，適合春、夏、秋，也開發出在冬天可以穿著的款式，運用在棉襖、外套上，設計時，線條儘量簡約，讓客人可以在每一季自由穿搭套疊，「因為每一塊布都非常珍貴，只有實穿又耐穿，才能延續衣服的生命。」

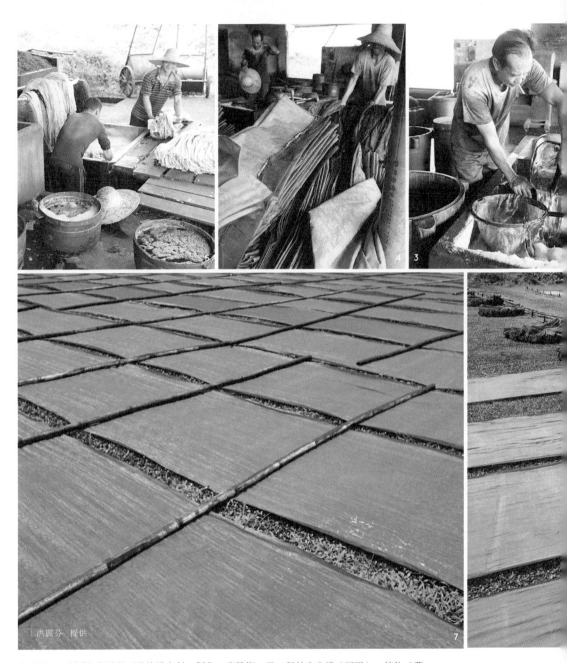

|洪麗芬　提供|

湘雲紗是一種透氣舒適的天然染織布料，製作工序繁複，是一個結合土壤（河泥）、植物（薯
榔）、水（露珠）和火（日曬）的過程，需靠陽光來固色。先將白絲綢浸在薯榔汁液塗染，再以
含鐵質的烏泥媒染處理單面，呈現一面赭紅、一面漆黑。每年四到十月是染布工作期，需要歷經
三次浸泡、三十次噴灑染汁的過程。

創作融合東西的新風格

從湘雲紗再次被炒熱，二十多年來市場發展大起大落，儘管極盛時期有上百家作坊，甚至二〇〇九年被聯合國教科文組織列為「非物質文化遺產」，許多農民投注畢生財產，但是很多作坊還是又倒閉了，因為缺乏創新，或是無法堅守品質，加入了化學合成原料。

但洪麗芬遇見湘雲紗，就像伯樂看見千里馬，能透視出它的潛力。從布料到完成製作，品牌能推展到國外，都是一條線，嚴格控制品質。在拉長戰線後，創新的堅持看出了成果，其溫柔又神氣的質感、流動的線條、滾邊的設計、飄逸的長袖、創意的配件，甚具特色的女紅線頭，備受法國前總統、文化部長、大使夫人的喜愛。二〇一〇年，Sophie HONG 在執國際時裝牛耳的法國獲得巨大的成功，巴黎分店進駐於羅浮宮對面皇家宮殿國家花園內的古蹟精品區，必須獲得法國文化部批准才能入駐，Sophie HONG 是華人第一家品牌。

洪麗芬帶著臺灣的模特兒到巴黎舉辦服裝發表，非常成功。

[洪麗芬 提供]

「日本民藝之父」柳宗悅曾說，許多人誤解了傳統的意義。所謂尊重傳統，並非重複古代，在任何時候發展傳統工藝都要以正確、深度和完美為目標，否則就會陷於停滯而帶來倒退。創造與發展，才能賦予傳統真正的生命，建立更為強大的基礎，如同培育樹木一樣，令其成為更加珍貴的名木，傳統工藝才能夠健康地發展起來。

洪麗芬的一件衣服只有幾百公克，既是輕量時尚也是慢時尚。她從湘雲紗這塊傳統布料，提煉出工藝做法，將這款植物與礦物的染織，運用在絲、棉、蕾絲等不同的材質上，也運用紡織科技，譬如將外套加上潑水處理，以適應秋冬多雨的天氣，人體跟自然的融合，讓身體與闊線條融合西方塑型裁剪，並基於對環境的尊重，將天然的絲織品、麻、棉織品素材結合手工藝，創作出融合東西交流的新風格，開創更多的可能性。

出生於七夕的她，彷彿是降凡於人間的星宿，比別人看得更遠，走得前；從每一道日光看出一道虹，將每一根雨變成一根秧。像一個廣闊深奧的容器，將文明、生活、工藝、人文、藝術與智慧轉化成一襲輕薄靈巧的衣，為當代服裝創作與天然染織的美學觀，淬煉出一個全新的境界。

文‧駱亭伶

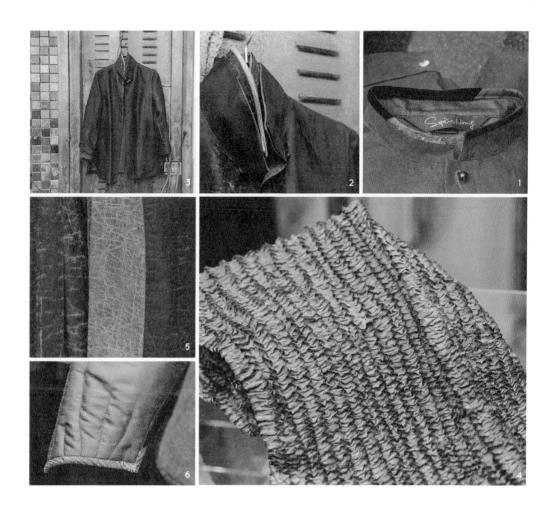

湘雲紗服裝特色

滾邊：是最重要特色之一，不管領子開多大，滾邊收尾讓衣服穿在身上完全伏貼，有些在背後滾邊分段有不同的顏色或加上金蔥，呈現低調的華麗感。(圖1)

半寶石衣扣：襯衫的領扣採用茶晶、珍珠，質感貴重卻不張揚，男士不用再打領帶，簡單不失穩重。(圖1)

雙層領：雙層領的設計增加層次及份量感，領子立起來時更挺拔，有的甚至有四個領子，從紅到紫色，展現漸層色彩變化。(圖2)

蛇紋、牛仔：以絲質布料卻做出皮質與牛仔布的質感，一件衣服不過數百公克，因為輕巧，兩三件衣服又可相互套疊，自由混搭。(圖3)

隱藏版刺繡：衣服的裡側織紋有浮凸刺繡，可雙面穿著。(圖4)

正反雙色：運用植物與礦物不同的塗層染法，做出正反雙色布料，可以兩面穿著。(圖5)

紅線頭：衣袖、衣襟的紅線頭增添東方雅致風格。(圖6)

沈方正 × 陳景林

在日月潭向山遊客中心看見陳景林的藍染山水時，沈方正其實還不知道這是誰。看似一瞬之間的心醉神迷，其實是無數線索的織紝絞纏之後，一次眾裡尋他千百度的相遇。

沈方正——老爺酒店集團執行長，服務業資歷三十年。身為旅館經營者，得有獨到的品味與眼光。十多年前，便開風氣之先，在旅店的內裝設計中加入大量在地文化元素。

陳景林——天然染織工藝家，與妻子馬毓秀成立天染工坊，致力於「工藝藝術化」與「生活產品創意化」，獲獎無數，是染織界的典範。

在使用中感受美好・沈方正

除了美感與完成度，
在使用中感受美好的經驗，
使得人與物之間
遂有了一種微妙的感情連結。

相遇，也許是十年前就注定的。那時候沈方正每天和蘭陽平原的太陽一同起床，用跑步喚醒身體和頭腦，思考著如何賦予一座面積兩公頃的度假飯店生命，給它一個定位。

他偕同專家進行飯店周邊生態環境調查，把雪山原生種植物一一引進飯店庭園；他研究宜蘭的稻米、蔬菜及種種樣樣的名產，設想「品牌化」的可能；他拜訪宜蘭文化局長，仔仔細細了解宜蘭的歷史、藝術、戲劇、建築……那時，沈方正投入旅館業已近三十年，卻是職業生涯中的第一次，把「創造新的休閒文化」標舉為一個旅館人的使命。新的休閒文化包括「服務」的價值要被看見，也包括讓住客攝取淬煉自在地生活或常民器物的美學，不只是豪華客房、無邊泳池、卡拉OK和撞球檯。所以，他上下四方尋找與礁溪老爺合作的藝術工作者，為飯店創作充滿故事與樂趣的裝置藝術。於是，有了沙包、懶骨頭和竹蜻蜓。而後，他遇到了陳景林的「藍染山水」。

藍染山水成為飯店的一景

那天，沈方正應邀參加日月潭向山遊客中心開幕儀式，順便參觀一檔觀光局為南投藝術家策畫的展覽，所有作品都無法讓他停下腳步，唯獨藍染山水。

基於長年透過閱讀藝術書籍與欣賞作品所養成的眼光，沈方正知道，面前這幅藍染山水太不簡單，背後埋伏著千錘百鍊的技術和創新力，他強烈渴望知道這是誰的作品。

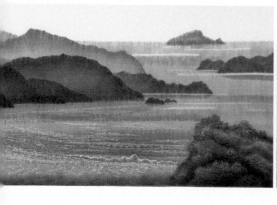
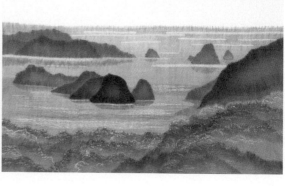

接觸過無數的山水畫，但是以藍染為媒材創作，帶出中國山水畫的意境者，沈方正頭一次看到。也是第一次，他看到臺灣藍染應用在衣服和飾物以外的其他可能，「大家會說這是工藝家的作品，但我看到的不是工，而是藝，這是一件藝術品」。然後，他像個粉絲一樣尋找藍染山水作者，找到了「天染工坊」的陳景林老師，誠懇邀請他以蘭陽山水為主題，跳出宜蘭人的視角，為礁溪老爺創作。

這一等就是四年。二○一四年秋天，礁溪老爺終於發表陳景林以蠟染和紮染等技法重組、融合與再現蘭陽龜山島、南方澳、和平溪谷與南澳海濱的藍染山水，飯店原來和陳景林的約定是把作品擺作為隔屏，待成品現身，「完成度遠遠超過我的期待」。把如此驚人的作品放在餐廳，「實在太對不起老師了」，考慮到不能直接曝曬太陽及人的視角等因素，沈方正最後決定懸掛在大廳的櫃檯旁，讓每一位旅客踏進礁溪老爺就看到它。

從此，陳景林的藍染作品，毫不突兀地，很自然融入環境，成為礁溪老爺的典藏品。

閱讀、旅行，鍛鍊美學筋骨

旅館業有個說法，完美的旅館人必須是個外交官、民主人士、獨裁者，要會雜耍，有時候還得扮演腳踏墊。對沈方正來說，十八般武藝還得加上品味與

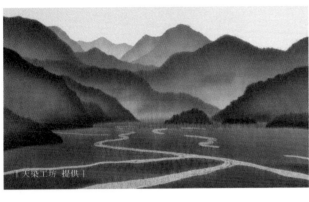

「天染工坊 提供」

礁溪老爺大廳牆上的藍
染山水為一組三圖四件
的作品，從左至右依序
是「和平溪谷」、「和
平溪畔」、「南方澳海
邊」、「南澳濤聲」。
陳景林採深遠法，做廣
角式橫寬形風景構圖，
運用亞麻布、天然藍靛
染料，浸染而成。風格
清新，手法獨特，形色
俱佳，氣勢非凡。

他才清楚蔡國強爆破藝術背後的歷史觀與宇宙觀，當然，也讀了柳宗悅《日
前遂有了不一樣的理解；從楊照、李維菁合著的《我是這樣想的 蔡國強》，
讀余光中翻譯的《梵谷傳》後，進入梵谷的時代和畫作，站在梵谷自畫像面

「特別是藝術」，沈方正說：「如果不透過文字，我無法學會欣賞。」他在閱
被任何人剝奪的快樂。
差不多等於一座小圖書館，為飯店圖書室採購書籍永遠是他最大的、不容許
康》、全套的二月河，近來逢人便說得眉飛色舞的是《瑠公大圳》，讀過的書
拉松、打橄欖球一樣，有種安頓的力量。漫漫長夜他讀著二十六冊《德川家
力，否則無法安靜地坐下來。沈方正耽溺於閱讀歷史與文學，這和他跑馬
動兒，雖然被大人「強迫」學習繪畫和拉琴，但必須靠大量的運動消耗掉體
閱讀之於沈方正尤其意義重大。不特別提的話，沒人會知道他從小是個過

賞展覽，以及閱讀，鍛鍊出強健的美學筋骨。
眼光，所以他痛恨宜蘭農地長出的偽歐式別墅，也藉由經常的出國旅行、觀

本民藝之旅》。柳宗悅是發起日本民藝運動的思想家、美學學者和宗教哲學者，為了尋訪具有日本樣貌、日本人平常生活使用的陶瓷、印染品、織物、金器、漆器，以及木、竹、革、紙的工藝製品，以超過十年的時間展開「民藝行腳」，一九四二年完成該書。

從使用過程中感受美好

沈方正向來無比尊敬日本人做事的細膩與堅持，他記得礁溪老爺工程進行到最後，為了替一塊石頭找到最好的坐落角度，日本設計師指揮吊車來來回回微調了六次，為了鋁窗的顏色也可以反覆烤漆十七次。二〇一五年一月開幕的北投老爺酒店，沈方正基於「私人的喜歡」，引進了中川政七商店。中川政七商店始於一七一六年，所生產「奈良晒」麻織品曾經被茶聖千利休拿來當作茶巾，江戶時代更是幕府的御用品，三百年來至今一直維持純手工紡織，完成一匹（二十四公分）最少要一個月，如此費時費工所織成的布料，內行人可以讀出機械織布所無法展現的奧面與深度。

傳統為根，如今的中川政七商店致力於發展家庭與生活所需，富於機能之美的「生活道具」。沈方正就是在逛東京中城中川政七商店時，買了一條折合臺幣五百多的麻製抹布。什麼樣的抹布會讓沈方正掏出五百元買下來？他是一個對「物」感覺十分淡薄，收藏的反對派，雖然曾經有過一段「杯子時期」，「但那欲望已經過去了」，他也沒有汽車和摩托車，只有一輛單車，以及固

十多年前，沈方正首開風氣之先，汲取在地生活或常民器物的美學，納入裝修設計中，例如本地藝術家的木刻貓頭鷹、沙包懶骨頭、竹蜻蜓，為飯店創造新的服務價值。

臺灣需要更多可「傳世」的工藝品，身為旅館人，沈方正願意為此貢獻心力。

定使用的日本 Pentel 草圖筆 tradio TRJ50。所以面對年節時候一波波湧進來的禮物，心思花費最多在「到底這適合轉送給哪一位同仁？」

即使如此心中無物，也總有動心時刻。那條抹布令沈方正想起柳宗悅。論及民藝創作，無論一把椅子、一具鍋子，柳宗悅的思考核心始終圍繞著「這件物品有沒有存在這個世界的必要？」美感、完成度及使用性，是民藝大師檢驗物品的準則，簡單來說，就是「傳世」。這在工廠大量生產、物質過剩的現在，像是比外星球更加遙遠的理想。

對沈方正來說，中川政七的抹布，除了美麗和完成度，還因為他每個週末回家時都拿來洗碗、擦桌子，從使用中感受美好的經驗，「洗碗很療癒喔」，人與物之間遂有了一種微妙的感情連結。

能延續傳統的，唯有設計與文化

僅僅一條家事抹布，沈方正就看到日本「以傳統技術的深厚背景，呈現現代人的生活樣貌」，為傳統工藝創新所做的種種努力，更不必說四國愛媛縣今治市那座「真的讓人一走進去就瘋狂」的毛巾美術館了。

今治市就像臺灣的虎尾，曾經有五百多家毛巾工廠，為日本賺進大量外匯，日幣升值後銳減到一百多家，沒落了。翻轉產業夕陽的關鍵在想像力與強大的設計能力。在毛巾美術館，再日常不過的毛巾被製成各式各樣實用與非實用的產品，小如玩偶、浴衣、枕頭、圍巾、飾物，大到以一千八百個色紗排成的大牆，用毛巾剪裁組合成的城市街道圖，完全挑戰了棉花與棉線的無限可能，也打破了日常用品與藝術的界線。

讓傳統工業或工藝延續的，正是設計與文化。臺灣的設計，當然包括毛巾，業者都承認是跟著日本的腳步走，直白講就是抄襲模仿，沒有自己的設計。那天，在向山遊客中心，站在陳景林的藍染山水面前，沈方正腦中翻來覆去的也是這些事。

收藏陳景林的藍染山水是老爺集團向臺灣工藝家致敬，而老爺集團的副品牌、二〇一五年初開始營運的臺南「老爺行旅」，飯店則以「策展人」自居，從大廳、梯廳、餐廳到客房，無一處不是連結了大量臺灣，特別是臺南在地的文化展演平臺。旅館就是在地藝術文化與創意工作者的推手，活化並昇華工藝品的場域，而臺灣需要更多可「傳世」的工藝品，身為旅館人，沈方正願意為此貢獻心力。

如果有一天，品牌形象的調查結果顯示，「老爺」的品牌聯想是金城武而不是張忠謀時，沈方正哈哈大笑說，他就可以隱身礁溪，天天賞著陳景林的藍染山水，跑步、打球、讀書，偶爾也捲起袖子和同事一起掃地、端盤子。

文‧蘇惠昭

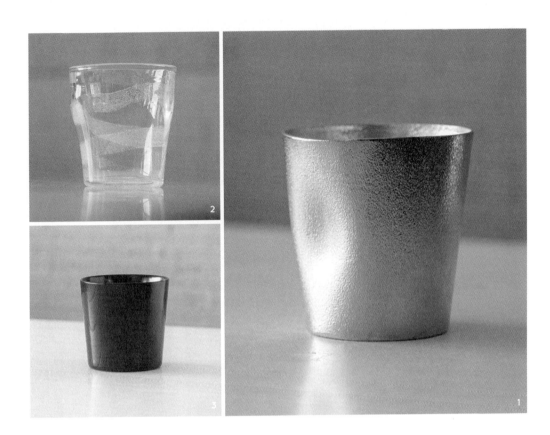

令人微笑的杯子

日本金澤是工藝之都，有回沈方正參訪加賀屋時順便到舊街道巡禮一番，本來只想用眼睛「瞎拚」，但還是「忍不住」的買了一只漆器杯（圖3）；一個他想破頭都不知如何製作出來，飄滿漩渦狀氣泡的玻璃杯（圖2）。最大的驚奇是錫杯（圖1），看到那錫杯時，他整個人傻掉了。

年輕老闆擺出來的展示品是一只像被無數的手握過的，變形的錫杯。原來的錫杯並非長成這樣，它設計了一個給大拇指著力的位置，但因為錫的特性，除了敲打的痕跡被留下之外，使用者因為以不同的力度握著不同的位置，日復一日，便握成了沈方正面前這只，記錄下歲月痕跡的，世界上獨一無二的錫杯。換句話說，那是一只會隨著使用者的使用方式變形的杯子。每一次沈方正用它喝水，都會意識到「你是屬於我的杯子」，然後微笑起來。

順著天賦跳舞・陳景林

美，沒有正確的答案，看不見峰頂，
陳景林畢生都在追尋。
同時把美透過技藝轉換成為可使用之物，
分享與有緣之人。

在中興新村的「天染工坊」裡，無論是浸泡在媒染液裡的染布，飄飄於日光中的藍染布海，每一件展售中的生活工藝作品，名為「彩羽頌」的絲巾、天然染蠶絲披肩、三色名片夾、手織桌旗，還有掛在牆面的紫染或編織創作，「浮光水沙連」、「濁水流長」、「溪州秋意」……似乎都有音樂流動，巴哈的音樂。

樂評家公認巴哈的音樂完整無瑕。除了天才，更重要的是，巴哈擁有他那個時代最完美的技藝，「巴哈跟那個時代其他作曲家不同的地方，一在於他手頭能用的現成形式，比別人多得多，所以他能夠藉由不同形式的彼此混雜，做出多變化的曲子；二在於他總是不滿足，總是還在尋找其他新技藝的可能，不斷在學習」。（楊照《想樂》）

是的，陳景林有一種巴哈性格。從植物纖維、

美術教育、田野調查到臺灣經典色；從美術設計、陶藝、編織到植物染，飄飄於日光中的展示他下載的幾千張飛鳥照片，一轉身又掏出iPad的生命進程，其實更像是狠狠地在給學生上課。「巴哈性格」完全顯露無遺，雖然他私心戀慕的是文藝復興時期的達文西，一個擁有七種天才的完美人類。

「哎喲，我們做不到達文西，但可以學習達文西的研究精神」，就是這種巴哈性格乘以達文西精神，引領陳景林闖進了染織的小宇宙，發現並創造。一部分昇華為藝術，這是藝術家的陳景林；一部分回返世間，走進生活，讓自然、體膚與時尚發生奇妙的聯繫，這是工藝家的陳景林。

如果每天只要畫圖、染布和配色，陳景林可以天荒地老，偶爾到百貨公司或臺北東區觀察一

位在南投中興新村的「天染工坊」，
是陳景林推動染織工藝的基地。

下流行趨勢也沒問題。他比較頭痛的是，管理和行銷。

艱苦童年，卻是形塑美學的養分

有很多時候，人要回頭看，才會知道此時此刻的自己，正是偶然和必然相互滲透的產物。

野小孩時期的陳景林當然不識達文西，南投水里山上曾經是他的整個世界。有一段時間全家人住在以竹枝為牆的筍寮，每個冬天都必須迎戰鑽過隙縫的呼呼冷風。他看著打零工的父親

和除草婦的母親不斷劈砍竹子，然後編出一個個簍子作為挑盛器具；因為沒鄰居也沒東西可玩，他就自己摘採香蕉葉、紫藤莖或月桃的葉鞘製作玩具，手上密密麻麻的刀疤和割痕。在臺灣社會逐漸轉型的時候，這家人還過著前現代的生活直到陳景林十五歲，那是屬於他的野生年代，雜木林、藤蔓、昆蟲、飛鳥，大自然的氣味和顏色，悄然無聲滲入生命。

十三歲，母親癌逝，家計更加困難，陳景林遂以考上免學費的師專為目標，卻未能如願，只好念普通高中，也因此遇到發現他美術天才的

53　順著天賦跳舞——陳景林

李惠正老師，確定了未來的路是學習繪畫，然後成為一個美術老師。為了賺到讀書錢，他高三先休學北上當油漆工，畫招牌，再自修考進師大美術系夜間部兼擺地攤和裱畫。雖然主修油畫，但沒嫌功夫多，又撩落去學印刷設計，他的配色能力博得老師欣賞，便把這位高徒推介給幼獅出版擔任《幼獅少年百科全書》美術編輯。就是在幼獅，陳景林認識了未來將共度染織歲月的人生伴侶，馬毓秀。

才大五下，更好的機會就來敲門，復興商工出缺美術老師一名，老師又推薦陳景林去專任。人生走到這一步，陳景林十三歲的願望算實現了，他進入以訓練美工人才著名的學校教書，未久又兼任出版主任。美術教育，看起來是一條可以一輩子走到底的路。

如果是這樣，陳景林就不是陳景林了。陳景林一上大學就開始思考藝術的本質，以及藝術與工藝的重疊性，復又在王建柱翻譯的《包浩斯》讀到包浩斯教育的重要理念，美與實用的結合。他歸納出一個大致的答案：「工藝與藝術，都在創造美，只是一個以實用為目標，一個純粹的創建，但在材質、技法、造形之美的追求，兩者是共通的。」

追隨恩師，用工坊推動美工教育

基於教書的需要，也為了接觸更多元的藝術形式，陳景林決定「再去學一種別人不會的技藝」。臺灣工藝現代化始於陶藝，所以一開始他想的是陶藝，也去上了釉藥大師吳毓棠的釉藥課，但鬼使神差的，有一天在朋友家翻到幾本進口的纖維藝術雜誌，看著以植物纖維為素材的創作——那不就是自己小時候的玩具嗎？情感瞬間大爆發，「對，我就是要這個。」接下來的一幕，就是去臺灣手工業推廣中心的暑期技藝研習班，遇到了恩師、臺灣編織藝術先行者婁經緯。

婁經緯的四川老家賣土布，念完重慶的師範高職後被分發到臺灣教書，大陸淪陷後回不去，

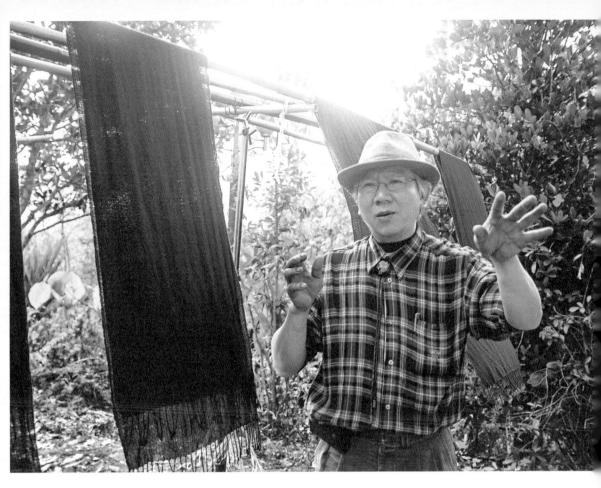

便在臺灣重新考試，考進師範學院。當時木柵有個手工業推廣中心，是美援機構，婁經緯去應徵助理，跟隨美國編織顧問艾勒（Mary Allard）學習，除了磨練技藝，同時還學習到臺灣最欠缺的包浩斯研究和探索精神。陳景林在復興只教了三學期，因婁經緯任教於南山商工，他拜師隨師，二十九歲就當上南山美工科主任，被學校賦予安排課程的權利。他利用工坊的概念去規劃空間，這正是陳景林理想的美工教育。無論陶瓷、木工、版畫或商設，一定要有專門的場地設備，讓學生實地動手操作。不過三年，南山就變成教育廳研習的示範點。

陳景林明白，自己是一個不停止的學習者與改革者，「心裡頭永遠癢癢的」，除了大口吸取婁老師的理念和知識，還更進一步去工藝中心學習植物染。授課的王老師曾赴日本習藝，之後在臺中開和服手織工坊，這是陳景林第一次接觸植物染，也是這輩子唯一上過的兩堂植物染課。課程的高潮是老師取出一個小鍋，把蘇木煮出紅色汁液。他直直盯著，看見埋藏在植

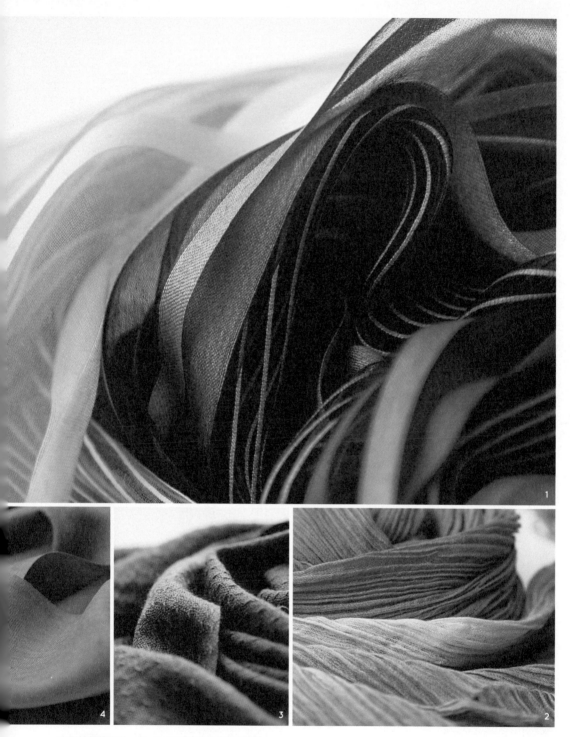

1. 蠶絲縲縈圍巾。 2、3. 高級羊毛線織作的圍巾。
4. 100%純蠶絲的絲綢圍巾。

物裡的色彩祕密逐一顯露。

那個靈魂甦醒的下午，陳景林心內澎湃，實在是一天都沒辦法等了，趁著天色未暗前到處採集可以作為染材的植物。植物對他來說，根本就是從小一起長大的朋友，再熟悉不過了。抱著一大把植物飛奔回家的陳景林，窩在廚房一道一道地煮，大約煮出了十種顏色。「我猜我上輩子大概學過這個」，他想，從此陷進植物染的無盡深海。

後來有人問陳景林怎樣開始做植物染的，他都會笑說「是老天要我做的」，像開玩笑，其實一點不假，人就是要順著天賦，或說命運的指揮跳舞。

十年磨劍，立志完成臺灣經典百色

編織和植物染「終結」了陳景林的美術老師生涯。那時他已經和馬毓秀結婚，搬到木盛草茂的指南宮附近，馬毓秀進《聯合文學》做美

編，陳景林就在家裡編織和做植物染試驗，有作品就拿去參加民族工藝獎，兩年內得了三個獎，名號漸響，人稱「牛女織郎」。就在六四天安門事件那年，馬毓秀請了四十五天的假，兩人踏上一段生命中最重要的旅程——到中國西南少數民族區進行田野調查，考察更古老更實在的服飾與織染工法。

四十五天的田野課只是一個開始，這段旅程前後持續了十年，是陳景林夫妻生命中最窮困，卻如海綿般吸收學習最多的一段日子。若是人在臺灣，華視訓練班、實踐家專的校外推廣，陳景林盡可能地接課。當復興美工的夜間部缺少一位色彩學老師，十二班的課，他全部埋單。為了教授色彩學，他把色彩的理性演化過程研讀到滾瓜爛熟，可以講到讓學生捨不得打瞌睡。

色彩學的歷練為後來的「臺灣經典百色」埋下伏筆。陳景林領悟到，顏色既屬理性範疇，同時也是感性的、風土的。臺灣山林的綠當然不

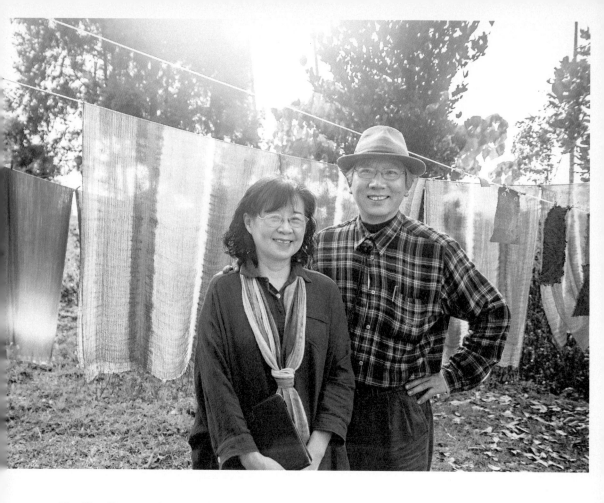

同於日本山林的綠，臺灣應該有屬於臺灣的顏色，也必須賦予植基於共同生活經驗的名字，譬如西瓜的紅、香蕉的黃、五色鳥的綠、臺灣藍鵲的藍⋯⋯一味援用中國或日本之名，在陳景林看來正是一種「文化上的惰性」。

十年磨劍，陳景林和馬毓秀合璧成了臺灣天然染織重建與再生的神鵰俠侶。二○○○年陳景林「帶藝投靠」回到師大讀研究所，隔年完成編織工藝館委託的「臺灣常見植物染製作」專案，研試出一百二十多種植物染材，染出一千七百多塊試片，建立了臺灣的植物染色譜，功夫厲害到無需操作即可推論發色結果。繼而再推出臺灣第一本天然染工具書，兩大冊《大地之華》，隨後搬到中興新村開設的「天染工坊」，則是以研究成果帶動教學與產品設計，透過染織工藝去實踐「美與實用的結合」。

歲月漫長，他從來沒有忘記過包浩斯。俠侶最終的目標，是完成一部《臺灣經典百色》，目前已做到六十四色。正是這段鑽研的歷程把陳

景林推上「用色無罣無礙」的境界。

「所有的顏色都是美的，之所以不美，是因為沒有好的搭配，但話說回來，把所有美的顏色擺在一起，如果沒有適切的搭配和準確的比例，美就不存在了」，天染工坊最受歡迎的「彩羽頌」絲巾系列，設計靈感來自於鳥。大

自然是宇宙無敵的設計大師、用色大師，人類則從中找出規律，獲得啟發，從而抽象化、風格化，成為獨立的創作品。

「這一條灰就很關鍵」，陳景林取下一條綠鳩絲巾說：「如果沒有它，整個配色的感覺就會顯得輕薄。」

消費者總是驚豔於這天然的美麗，從來不會知道一條絲巾、一套衣衫背後需要多少的美學思考、繪畫基礎、色彩學學問，還有決定成敗的染色技術。藝術家總是強調風格，但大自然教導陳景林一件重要的事，「當能力不夠時，才會只有一種風格」。

那麼到底這是藝術，還是量產的工藝品、商品呢？無論怎麼說，陳景林都不介意，他面對自己，也面對市場。他不會背叛自己的美學，但了解大眾的口味。作為一名藝術家當然是崇高的，但風格的新大陸通常來自於藝術家打破框界的想像，「這個社會有很多人需要透過你，去看到更多的美。」美，沒有正確的答案，看不見峰頂，陳景林和馬毓秀畢生都在追尋。追尋，同時把美透過技藝轉換成為可使用之物，分享與有緣之人。

文・蘇惠昭

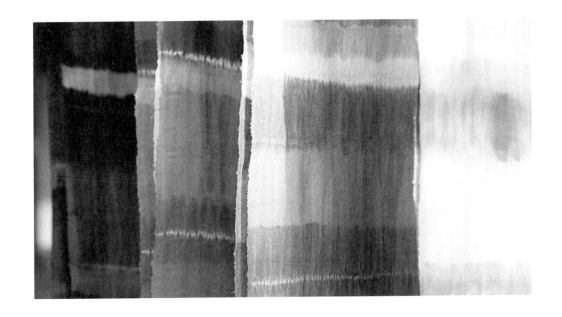

彩羽頌，師法自然之美

「彩羽頌」絲巾一款五式，顧名思義，為了歌頌鳥之美。

飛羽之美誘人犯罪，為了求得羽毛作為貴婦帽上的羽飾，人類曾經不惜大屠殺天堂鳥，陳景林驚異於飛鳥不知如何演化出來的不可思議配色，從而大量蒐集照片，思考以紮染技術轉化為作品的可能。但要選擇什麼鳥呢？

撇除掉連結土地的感情，但時尚不足的灰色或褐色系，陳景林考量的重點，一是具有豐富的色階，但又必須是配方所能呈現的顏色，最後他選擇了彼此之間差異性極大的綠鳩、八色鳥、環頸雉、岩鴿和鴛鴦。第一件事，就是分析其色彩組合比例。

「師法自然」指的當然不是把一隻鳥轉印在絲巾上這種低階的設計，「人類藝術想要創造的是第二自然，以自然為養分，但高於自然，超越自然。」所以從具象的鳥經過藝術的加工與調節，陳景林說，到最後鳥與絲巾，兩者相關的也只僅僅剩下色彩比例，如果不特別說明，消費者無從猜測出靈感的源頭，只會迷惑於它的美麗悅目，特別是顏色與顏色交界邊緣所產生的暈染。

縫紮的交界邊緣會產生不均勻的滲透、暈染，「這就是染色技藝產生的痕跡。」陳景林說，這也是他藉由「彩羽頌」要說的故事──以自然為師，藝術為底，忠於技藝，保留技藝的特色，不去模糊技藝的痕跡，最後則是美──可以穿戴在身上的美。

青木由香 × 鄭惠中

在青木由香眼中，鄭惠中老師的衣服就像一塊畫布，每個人可以自由配色，穿出自己的風格。投身布衣製作三十年的鄭惠中，把工坊當作實驗修行的道場，嘗試解構現代工業神話。

青木由香——作家。出生於日本神奈川，熱愛民藝與旅行，因來臺學習腳底按摩而愛上臺灣。成立「青木由香の台湾一人観光局」，主持日本廣播節目「楽楽台湾」，促進臺日交流。

鄭惠中——投入布衣製作三十年，運用三十種天然棉麻布料，設計出四、五十種款式。不跟隨時尚，卻意外流行而壯大，有一票日本鐵粉，包括《生活手帖》總編輯松浦彌太郎。

工藝讓我想要好好生活．青木由香

透過使用好的工藝品，
讓日常生活都能保有一份細膩，
青木由香覺得，
這正是生活中不能少了美好工藝的原因。

當媽媽之後，每天下午青木由香都會從住家散步十五分鐘，到天玉街的咖啡館喝一杯來自阿里山的手沖咖啡。對於一邊在家工作一邊自己帶小孩的她來說，午後的咖啡時光不僅僅是放鬆，也是一趟從味覺展開的身心小旅行。

「這家老闆很厲害，不光賣咖啡豆子，還會先教人家怎麼沖泡，才能讓豆子的表現更好。」一杯咖啡，從栽種、採收、烘焙到沖泡，每道工序都是手工親炙；青木由香從小就很知道手作物的好。她的母親熱愛手作，不管是身上穿的衣服，吃的甜點都是親手製作；更在家中開課教授西洋花藝、藤籃編織，以及和服帶締（束緊腰帶的絲線）製作。童年時工藝家母親帶著學生一起染布、整燙、編織的身影，始終是青木由香腦海中記憶鮮明的一頁。

在生活美育如此活躍的成長環境中，青木由香很小就開始捏陶、畫畫。某種程度來說，她人生地圖的路徑看似隨興，卻隱藏著美感的脈絡，不管是求學或日後旅行，都跟工藝大有關係。「考大學時我第一志願填的正是東京大學工藝系」，雖然沒有錄取，青木由香後來仍選擇到多摩大學攻讀染布設計。畢業後，雖未能直接從事創作，但在生活或是旅行中，用自己的眼睛去發現衷心喜愛的工藝家和作品，享受並熱情分享給朋友，一直是她最開心也最在行的。

旅行時，青木由香最愛逛市集，（右圖）為在泰北購買的傳統刺繡腰帶，色彩樣式繽紛繁複。
（左圖）青木由香有時在家自己也會動手做些工藝。

創意留給穿衣的人發揮

青木由香認識鄭惠中布衣最早是與喝茶有關。二○○二年她剛到臺灣，很瘋臺灣茶，經常四處品茗習茶，她發現不同茶室的茶人們都穿著同一款布衣，儘管大家的穿法不同，卻各自穿出了自己的風格，而這些沒有商標的布衣，看得出是出自同一人之手，更令她好奇。青木由香在日本時本來就喜歡穿手作布衣，當時不少人都說要帶她認識這位鄭老師，不過都沒有下文。直到二○○七年，有位朋友一聽青木由香提起，立刻帶她直衝鄭惠中工作室，她才真正第一次穿到鄭老師的衣服。

到了工作室，青木由香興奮極了，之前看見茶人身上的布衣不是黑色就是白色，眼前卻掛滿了飽滿亮麗、色彩豐富的布衣。更好玩的是，不管是上衣、長裙、短裙、長褲⋯⋯尺寸只有兩種，也沒有明顯的性別與年齡區分，不管男女老少或高矮胖瘦都可以穿，極度自由隨興，正好與青木由香喜歡創意、不受拘束的性格很對味。「所以去選衣服前我都要先吃飽，才有力氣一直玩。因為工作室掛衣服的地方很高，可以拉下來、拚命地穿，然後工作人員會幫我們掛回去，有時候穿累了就叫老師幫我倒茶，哈哈⋯⋯」

許多人以為鄭老師的布衣只適合修行、茹素者，或是藝術家，但是青木由香卻認為是打破框架，想怎麼穿就怎麼穿，每個人都可以找到適合自己的穿法。像她常把長裙拿來當洋裝，先生也會把她寬大的上衣當成居家服；還有她認

很懂配色穿搭的青木由香，將布衣穿出一種青春的時尚感。

簡單，反而是一種魅力

不只是平常居家、外出，青木由香到日本參加茶會或演講的正式場合，也會選擇鄭老師的布衣。「因為寬鬆，感覺很舒服，工作起來方便，心情也比較不會緊張。」她偏好多層次穿法，像是把兩條撞色的圍巾繞在一起，把紅色布衣跟白己的黑色外套、牛仔褲搭配；短裙穿

識一些個子嬌小的女性朋友，會故意挑男版布衣當作洋裝，反而酷又美。

在她眼中，鄭惠中老師的衣服就像一塊畫布，每個人都可以自由配色，穿出自己的風格。創作者把空間留給穿衣服的人任意發揮、自己作主的心意，就是布衣可以持續受歡迎的原因。

起來有如燈籠一樣的造形，非但不單調甚至很有趣，引來很多日本朋友的詢問。

二〇〇九年日本《生活手帖》總編輯松浦彌太郎來臺，請青木由香推薦能代表臺灣的衣服，青木由香特別介紹了鄭惠中布衣，松浦彌太郎覺得很實穿，將其收錄在《日日100》書中，列入自己一百個喜愛的生活物件。從此，鄭惠中布衣的死忠粉絲，多了一大批日本朋友。

「我覺得鄭老師是臺灣的『三宅一生。」青木由香說，鄭惠中老師的想法一直都很簡單，始終貫徹著自己的哲學，就像他工作室或家中自己設計的家具，都是使用統一規格90×180公分的大型木板，拿來做成櫃子、椅子、桌子，沒有多餘得捨棄的部分，也就不會有浪費。衣服亦然，「將近三十年來都是一模一樣的形狀，一直做一直染，染色與製布工廠都在工作室旁邊，連車衣服的阿姨也是附近的鄰居。」

生產做好的布，經工作人員裁剪，走路就可以送過去，所以零排碳，很環保。也因為不用運費，即使石油漲價也不受影響，價格可以一直維持在一千五、兩千、兩千五，都沒有改變。這份始終如一的簡單，在日趨複雜的社會中，反而是一種不可思議的魅力。

工藝讓我更想要好好生活

「我最欣賞老師的地方就是他很會賺錢，一直在聊天喝茶，錢就自己進來。」通常工藝創作者都很辛苦，但是青木由香看到鄭惠中的布衣不管是老人家或是年輕人都很喜歡，不會隨著時間淘汰，二十幾年前設計的東西還可以賣，實在厲害。而她更佩服是，鄭惠中把布衣賺到的錢，用來支持臺灣的表演藝術團體，以及逐漸消失的傳統文化。

青木由香結婚時，鄭惠中老師特別安排了臺南的傳統車鼓陣來現場表演，從舞者、端菜的工作人員、甚至青木由香的老公伊禮武志，都穿鄭惠中老師的衣服，像一場將服飾、生活、禮俗、表演……全部融合在一起的創作，讓青木由香非常感動。

「我喜歡去老師那邊，除了衣服外，還可以遇到很多藝術家，有茶人、陶藝家，來自中國大陸南管與北管歌手等，大家坐在一起泡茶、聊天，在生活中接觸藝術。」就像青木由香旅行時，不一定會去美術館，但一定會去市集、傳統市場或者部落，觀察當地的工藝品和師傅工作的樣子，仍舊與生活關係緊密的工藝之美，一直是青木由香熱愛，也最享受的。

「我覺得工藝帶給我的趣味就是更用心的生活。」青木由香說，自己是一個動作比較粗魯的人，但是她喜歡特別存一點錢，買比較好的工藝品，使用

|鄭惠中 提供|

結婚時，青木由香老公伊禮武志、現場工作人員，都
穿鄭惠中老師的衣服。

時，動作自然會放慢，反而用得比較久；就像好的衣服弄髒了，會想辦法好好清洗，不會隨隨便便，就連煮菜時也會比較認真，「畢竟這麼漂亮的碗盤拿來吃泡麵太說不過去了」。

只要一想到製作的工藝老師的臉，就會疼它，升起一份敬重的心情，日文叫做「叮嚀」；透過使用好的工藝品，讓每天穿衣、吃飯，都能保有這樣一份細膩，不因忙碌而褪色，青木由香覺得，這正是生活中不能少了美好工藝的原因。

文·駱亭伶

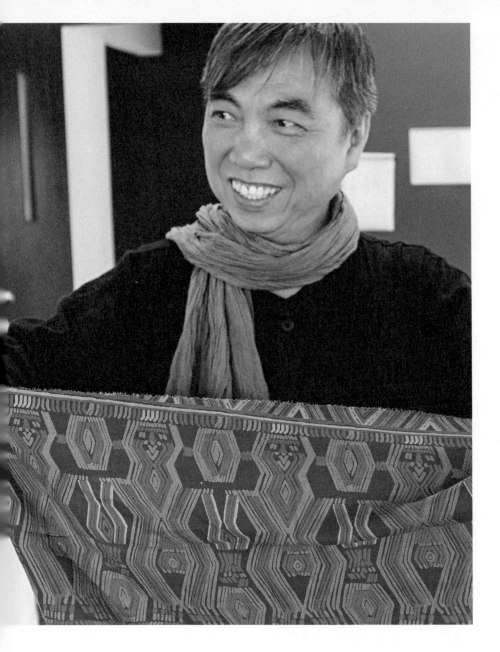

叛逆的布衣禪士・鄭惠中

生利、利生，
工藝是相，利益眾生才是體，
能夠讓大家都好，
不要破壞生態、人際和諧，
這才是工藝背後的靈魂。

手抄紙般的蓬鬆觸感，一件件無光澤的布衣布裙從高處垂墜，漸層色階像是小時候躺在筆盒的色鉛筆。繽紛、柔軟，令人心安。

鄭惠中的布衣工作室，同時也是一間茶室。一早來挑布衣的客人有好幾組，有剛創業的年輕夫妻，也有日本來的女孩們。鄭惠中奉茶寒暄後說起，前陣子來了一位日本中年男士，他自己是可樂罐廠的老闆，因女兒在長崎開店，特別派老爸來臺灣採買進貨。

松浦彌太郎曾在《日日100》書中寫道，他來臺灣看到很多藝文界人士都穿鄭惠中老師的衣服，覺得不可思議。近幾年，這股風氣從藝術家、茶藝師，拓展到年輕世代，甚至蔓延到日本，在日本奇摩網站打「鄭惠中」三個字，竟有一萬三千九百多筆資料。

三十年來，鄭惠中設計了三十種天然棉麻布料，約有四、五十種款式，運用無毒酵素染色，不斷重複製作。他的邏輯是：「生活服裝不需要跟著流行走，產量固定、品質才會穩定，價格才能更平易近人。」不跟隨流行，卻意外地在某些圈子裡流行且壯大起來，鐵粉不少，鄭惠中布衣的魅力在哪裡呢？

解構現代工業神話

鄭惠中為空杯子添了茶說，「有個問題可以想一想，為什麼糙米比白米少一道工序，卻賣得比較貴呢？」

「因為糙米營養。」

「哈，這種說法叫做文創。」鄭惠中的眼睛冒出調皮的光芒。「活性的、會呼吸的產品，保

臺灣展開了紡織工程教育。儘管鄭惠中從小喜一班船，把紡織機器和廠長都帶過來，戰後在國共戰爭時，上海紡紗廠搭上開往臺灣的最後鄭惠中出生於臺灣紡織工業興盛的五○年代，

經緯老師，三是臺灣民俗之家的張木養老師。的陳文成老師，二是木柵手工業推廣中心的妻有三個影響他的老師，一是教導紡織機械技術就失去了張力。」關於服裝，鄭惠中說生命中既得利益者教的方法，人被框限在裡頭，生命「想要成功，畢業後就要忘掉老師說的，那是看似溫和儒雅的鄭惠中，個性其實很叛逆。

行的道場，也是解構現代工業神話的歷程。向做手染布衣，對他來說，製作布衣是實驗修的是紡織工程，科班出身，卻在三十歲那年轉鄭惠中三、兩句點出了產業背後的思維。他念

有個性的東西比較貴。」死的，放在倉庫三年都沒問題。所以有脾氣、存期限最多半年，管理上不好照顧。而白米是

鄭惠中說，除了金屬色沒辦法做到之外，所有的顏色都可以染得出來。從鈕扣到絲線都是自己染色的。

歡音樂和美術，但興趣不能當飯吃，為了不辜負父母的期待，他選擇了當時熱門的紡織工程，二十二歲當完兵便進入學校建教合作的紡織工廠當領班。

沒多久鄭惠中感到不對勁，「二十四小時輪班制，把工作者和工廠之外的世界隔離、關在鐵房子裡追求效益，很不自然。」當時工廠採三班制，夜班常有女工身體不適，他只好下去代班，沒想到幾乎天天都有組員請假，他半開玩笑的說，「看起來逃不掉命運，也無法改變環境，只好趕快離開。」

跟土地、環境共好

除了生產制度，紡織廠生產的都是化學纖維，「特多龍因戰爭而發明，是人類與天地挑戰，不用陽光、空氣、水就可以做出來的人造物。」看在鄭惠中眼裡，這又是一種自然的造作。

織工藝就像茶道、花道，須通過層層檢核，晉級後才能往下學，「know-how切割得很零碎，只能看到一代代形式上的完美而興嘆，卻學不到本質的完整。」

鄭惠中想起，日本的這套方式也是從民間田野蒐集整理而來，他一方面向曾追隨美籍編織家習藝的婆經緯老師，學習纖維編織，吸收世界織品的技法潮流，充實人文美學素養，同時也結識了蒐集原住民文物的張木養老師，從此常跑部落。

鄭惠中一次次去部落，學習原住民的傳統染織工藝，更學習他們的世界觀。不同於漢族父系社會以家庭為單位，母系社會的觀念是世代和諧共生與傳承，包括土地、財產、孩童都是共同守護照顧。「我看到魯凱族圖騰上祖靈的眼睛，好像在說不管人到哪裡，祖靈的眼睛都看

鄭惠中想脫離紡織工業的範疇，重新習藝，學習手工編織的技巧。想起以前在學校曾有日籍老師來指導，深入了解後發現，到日本學習手

著自己，這是保護，同時也是監督。」鄭惠中體悟到，不管做任何工藝，都要跟土地、環境和好，不是想做什麼就做什麼。

「專業的紡織生產，某個角度來看就是貪嗔痴，工業是從傳統走過來，找到最快速的方法，理工科教育只教最後的結果，並沒有告訴我們過程，太快太急，會變成一種掠奪與暴力。」

工藝是相，利益眾生是體

三十歲那年，鄭惠中因為母親生病，開始學佛。那年鄭惠中幫一位韓國的老和尚賣畫，辦了一場義賣畫展，在這次的經驗中，他學習到如何跟畫廊打交道，也重新思索勞動與創造價值的問題，鄭惠中說：「和尚應該是文創的始祖，是最會創價的。」他決定把衣服當藝術品來賣，在當時很有名的春之藝廊寄售，那時畫廊每個月換一次展，他的布衣卻是全年度不下架，常常畫家辦完展賣了畫之後，就去買鄭惠中的布衣，營業額經常高居第一。

在生產布衣的過程，鄭惠中覺得有兩件事很重要。一是建立完整的生產流程，他從臺北龍泉街搬到中和工作室現址，這一帶本來就是工業區，後面是大同公司，人手比較好找，從織布、裁布到染布都由街坊鄰居一起來，現在講究的縮減生產里程，鄭惠中早已落實多年。第二件是持續以自己的專業幫助表演藝術團體，當藝術志工，這也是從韓國老和尚的經驗學習來的。

鄭惠中幫很多藝文與傳統民藝團體設計服裝、幫忙推廣宣傳，也幫電影《賽德克巴萊》創作戲服。鄭惠中覺得他幫助別人，別人也在幫他，是一種共同的創造流動，「如果內在世界是利用，就是自私，但是當不求回報的時候，利益迴向共享，這才是做生意。」生利、利生，工藝是相，利益眾生才是體，能夠讓大家都好，不要破壞生態、人際和諧，這才是工藝背後的靈魂。

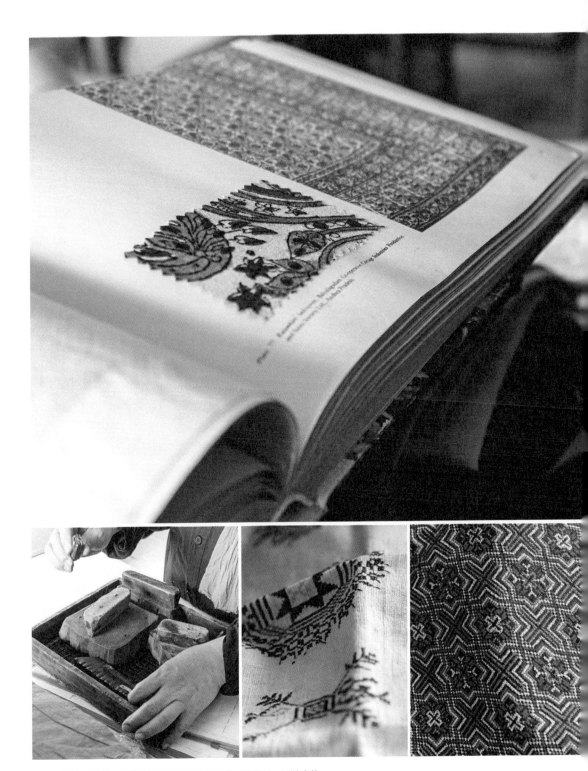

從年輕開始，鄭惠中持續不斷地蒐集許多中外珍貴的織品、圖紋書籍。

回想這段過程，鄭惠中說，人生好比春夏秋冬，「二十歲是做夢的年紀，嘗試尋找方向，這時最好不要定型。二十歲到四十歲接受訓練，四十歲到六十歲累積經驗，知道自己要什麼、不要什麼，有所取捨。」鄭惠中覺得前面只不過是在基礎準備，六十歲到八十歲才是真正成熟和好的開始。下一個階段，鄭惠中要提煉原住民的染織工藝，創作原住民系列的服裝。

工藝必然面臨的就是傳承的問題，對於傳承的想法，鄭惠中說，其實很簡單，第一是改善空間，第二是寫自己的故事，「不要把錢留給下一代，錢最後都會花掉，把空間和故事整理出來，就是好的傳承，剩下來的就是年輕人的事了。」這兩年，鄭惠中都在蓋房子，整理空間，準備將年輕時蒐集來的原住民文化，再加以轉化為創作。

他一直覺得服裝與建築有相通之處，建築是一個靜態的空間，人穿著衣服，衣服也成為動的建築，加起來才是個完整空間。「以後二樓是資料室、三樓會放手織機……窗戶開得很大，停電也還有自然光進來。不管是建築或服裝，最後一定是注意光線和呼吸。」鄭惠中帶著我們一層層的參觀。生命不是單一的完美，而是全向度的開展，準備攻頂的他正要迎向人生的另一道風景。

文‧駱亭伶

鄭惠中布衣工作室也是一間雅致的茶室，
圖為中式庭園。

胡佑宗 × 藺草學會

臺灣藺草學會理事長葉文輝帶著一群擁有精湛手藝的工藝師與年輕設計師一起工作，一步步努力重現藺編的舊日輝煌；而深受葉文輝精神感召的胡佑宗，則立意成為替心目中的臺灣頂級工藝發聲，並找尋出路的人。

胡佑宗——知名設計師、策展人，德國柏林藝術大學碩士，曾獲美國IDEA及德國紅點、iF等多項國際設計獎，現任唐草設計創意總監，成大工業設計系兼任助理教授。

臺灣藺草學會——成立於二○○九年，由葉文輝帶領，以苗栗苑裡地方居民為主組織而成，致力於保存推廣藺編文化。也希望透過設計師與工藝師跨域合作，為傳統藺編注入創新能量。

為臺灣工藝找出路・胡佑宗

一如所有像藺編般
從臺灣土地生長出來的工藝，
它們富含這塊土地的生活哲學與美學，
胡佑宗知道這些臺灣原生工藝
將是「臺灣設計」走出代工時代，
重新在世界找到立足之點的重要力量所在。

從椅子上取來一個泛著歲月光澤的藺編坐墊，胡佑宗輕撫著說：「這個叫做『講究』」。雙層圓形的藺草編物，從中撐開，塞入棉墊，即成一個立體舒適的坐墊。再仔細瞧，由平面轉立體，花紋在墊面交織迴旋，圓圈從大至小，又從小轉大，裡裡外外完完全全無縫接軌，如此一體成型，機器做不來，只能靠職人的雙手，一枝草一枝草或加或減的編織而成，可說沒有任何將就的方法，就是這種沒得妥協的「講究」精神，讓胡佑宗對這個藺編坐墊愛不釋手，並說出，「這不就是工藝的本質嗎？」看似反問卻是肯定句的結論。

胡佑宗，臺灣知名設計師及策展人，唐草設計創意總監，畢業於成大工業設計系。一九九六年，歷經五年的留德歲月返國，胡佑宗從沒有想過，有朝一日，自己會走進臺灣工藝的世界，愛上它，成為一個為它發聲，為它找尋出路的人。

透過策展，展開對話

工業設計為現代化的各種生活器物的產出而存在。在德國柏林藝術大學取得 Diplom Designer 學位，胡佑宗經驗了如何讓設計通過商業體系的考驗走進人們生活，他相信西方人做到的事，臺灣也可以，於是他胸懷大志的回臺灣，希望一展所學，無奈當時的臺灣仍未走出代工的時代，處在一個世界工廠裡，一切以出口為導向，臺灣人無法為自己而活，無法樹立屬於自己的品

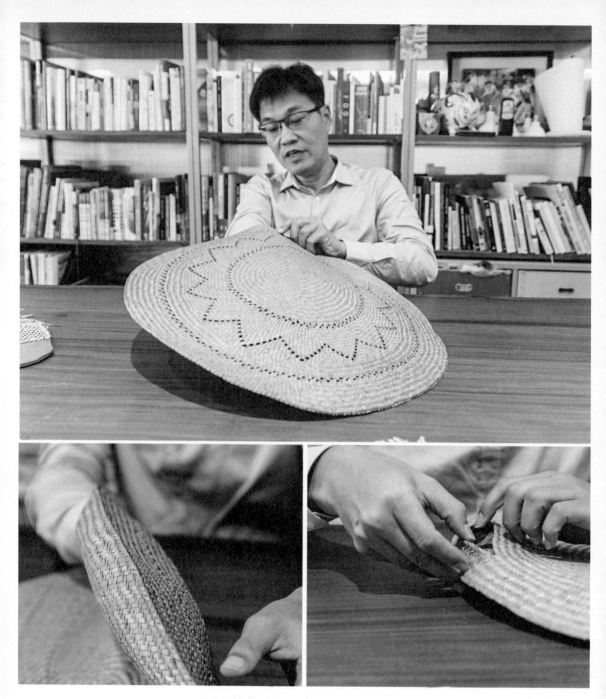

一體成型的坐墊（蒲團），從圓的中心往外擴展，到最後的收邊，處處沒得妥協，體現了臺灣工藝的講究精神，讓胡佑宗為之折服。

牌，設計出符合本地人生活的產品。即使二〇〇〇年，他離開朋友的公司，在臺南創立了「唐草設計」，還是舉步維艱。

「不知路在哪裡？」那是一個轉型的時代，在臺灣產業被迫外移，前進大陸的挑戰中，胡佑宗努力說服臺灣業主擺脫代工的思維建立自己的品牌，但一旦得到了機會，他又發現自己對臺灣的認識還淺，沒有足夠的內涵去支持一個具有臺灣特色的品牌。

「我們都還沒有準備好。」雖然不知是否有人跟他一樣走在相同的道路上，但至少胡佑宗相信臺灣的設計界普遍有這樣的聲音。二〇〇六年，在臺南的胡佑宗開始策展，號召年輕設計師加入他發起的「點・心設計邀請展」，果然隨之臺北也有人呼應，讓第一屆「臺灣設計師週」在二〇〇七年登場。

留德前，胡佑宗曾在高雄科學工藝博物館籌備處，參與開館的準備工作，此番的「策展」或許是這段人生經歷使然，但更多可能是德國生活的啟發。

一九八〇年代，德國藉「概念設計」探討「設計」的價值，這些以「概念設計」發展出來的產品，雖然沒有成為主流的商品，卻深深的影響了德國後來的設計走向。胡佑宗希望透過展覽讓設計師與臺灣社會展開更多的對話，找尋未來的出路，而這樣一路走來不知不覺也引領了胡佑宗與苗栗藺編的相遇。

胡佑宗的「唐草選品」，就開設在臺南的文創據點「林百貨」，並以藺編作為第一個選品，讓孕育自臺灣土地、原本失去市場的頂級工藝有了新的通路。

從土地長出的頂級工藝

「點・心設計邀請展」名稱中所謂的「點心」，意指工作之餘的發想設計，每年胡佑宗拋出一個概念，一個與臺灣生活有關的主題，例如：五十凳、文房五十⋯⋯給參與的年輕設計師發揮，一、二年過去了，空虛感卻揮之不去，因為年輕設計師總是坐在設計師桌前空想，當第三年的主題「奉茶」端上來，甚至有人不解何謂「奉茶」！那是一個世代的文化隔閡，更是一種土地的距離感。到底要如何讓內心踏實，讓年輕設計師接近土地，了解自己生長的土地，發展出屬於臺灣特色的設計？胡佑宗想起了二〇〇七年曾去過的苗栗，苗栗成了他們的希望之地。

「苗栗這個地方，這些人，他們直接在土地上種東西，不像我們帶著一個空泛的設計理念就要創新，這些人面對的是這塊土地，可以種什麼，什麼能活，就種什麼，最後種出來一個具有原生面貌的果實。」二〇一〇年，在胡佑宗的帶領下，六十多位年輕設計師分兩梯次來到苗栗，透過當地工藝──陶、磚、藺編，甚至稻田的參訪體驗，他們看到一群沒有設計師頭銜的人，做的卻是現在設計師想做的事。一股源自臺灣土地的原創能量襲上心頭，其中最令胡佑宗折服的就是苑裡的藺編。

「它真是我們的頂級工藝。」胡佑宗讚嘆地說。苑裡藺編取材自當地生長的三角藺草，從原住民之手，傳給漢人，歷經日本時代，進入國民政府時期，

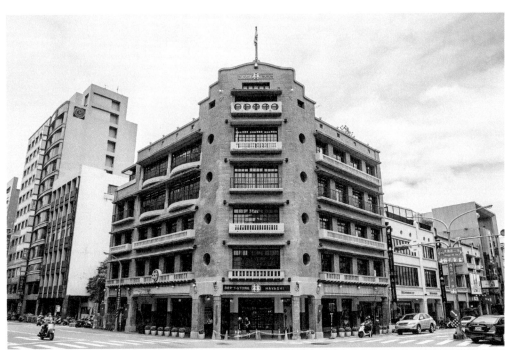

一直到一九七〇年代以前，都以材質特殊，手工細膩而行銷中國、日本與歐美。而最可貴的是就在藺編這樣的工藝即將從臺灣消失的一刻，有人堅持讓它重生。臺灣藺草學會理事長葉文輝，十多年前帶領著苑裡社區的居民默默地一步一步復甦藺編，拜他之賜，胡佑宗率領的原創之旅才得完成。

「工藝是一部活歷史，它不是某個時代，某個單獨的人可以做出來的。」從二〇〇七年認識葉理事長以來，看著他一路走來，胡佑宗無法袖手旁觀，領受著頂級工藝裡那份講究的精神，即使力量微薄，他也要做。二〇一四年，「一個有臺灣意識的設計時代」已然形成，辦了八年的「點心設計邀請展」功成身退，再來就是市場的考驗了。此時適逢臺南歷史建築「林百貨」歷經整修、重新登場，邀請胡佑宗合作，推出標榜「推薦採用天然材質、以工藝師傅手工製作」的「唐草選品」，第一個選品當然就是來自苑裡的藺編。

回到產業，工藝才可以活下去

「工藝必須回到產業裡，才可以活下去。」苑裡藺編自漢人將野生的藺草移植至水田便開啟了它的產業史，造就了苑裡家戶戶的女人或老或少都投入藺編的景象。如今中斷了二十年的歷史場面，在葉理事長目標堅定的努力下一點一滴的被召喚回來，田裡的藺草再度長出來了，阿姨們重現差點被遺忘的編法，一頂一頂的帽子，一張張的蓆子被編出來了，但它們必須有通路，年輕的一代，才會回來加入，只要產業榮景復甦，藺編工藝才得傳承下去。

由於工序繁複講究，藺編誕生之初，其實並非一般人普遍使用的日常用品，早期藺編品是清吏商賈所愛之物，到了日治時期，它又成了銷往日本的限定商品。因此到底要如何標訂價格，一直是胡佑宗反覆斟酌的重點。目前一件資深工藝師的藺編作品，最後標價往往數千、甚至上萬，乍聞是高價，但只要回推職人所投注其中的時間心神，認知作品所呈現的工藝美學價值，就會覺得十分合理了。

夏天來臨前，胡佑宗帶著夥伴們走了一趟苗栗苑裡山腳社區，遇到一對在家埋首編藺的老夫妻。老先生上山用刀砍竹，回來細細地剖著，竹枝支撐起老太太巧手密密編成的藺編，一把扇子，一把藺編的扇子完成。輕輕搧著，一陣淡淡的青草香氣飄來，清清爽爽，涼涼的風，心不知不覺敞開了。啊！走在豔陽高照的臺南，走在夏日的臺灣，手上不正需要一把如此的扇子嗎？而這樣的一把扇子不是東南亞進口的廉價品，是苗栗的那對老夫妻延續他們年輕時代的歲月一路以手工慢慢做出來的。那可是限量編出的扇子。

如此藺編扇子握在胡佑宗的手中，故事跟著流轉。這個夏天，林百貨的「唐草選品」將以它做主打。一把四百元的限量扇子，胡佑宗要以它做先鋒，拉近人們與藺編的距離，然後請大家試試戴那一頂通風又雅致的帽子，再躺躺那一張涼爽又舒適的草蓆，一個臺灣獨有「心不煩、氣不躁」的美好夏日就來到了。

藺草學會 提供

胡佑宗始終不忘為他心中既講究又頂級的藺編工藝力爭尊嚴，那背後有他對過去產業中所有勞動者的尊敬，對那些歷經大浪淘沙已成匠已成師，至今仍一天八個小時坐在地上不停編織的織工阿姨們致上的最深敬意。而「通路」，在胡佑宗的心中亦不只是銷售的管道，也是直搗人心的通道，讓人得於穿梭歷史文化脈絡，感受到屬於臺灣這塊土地的原創力量。

（上圖）胡佑宗曾帶60多位年輕設計師到苑裡參訪，感受土地的能量。
（下圖）純手工的藺編扇子搧來涼風，也搧近人們與傳統工藝的距離。

永不停頓的扎根之旅

文・陳淑華

藺編一體成型的「講究」精神令胡佑宗著迷，但那種一路走來無法妥協的講究精神其實也一直存在胡佑宗的身上。胡佑宗從小愛讀歷史故事，也喜塗鴉，仿著古物月曆，宋瓷花瓶的圖畫曾出現在他小學四年級參與繪畫的比賽中。成長以來他一直穿梭在或真實或想像的故事裡，雖然後來沒有闖進歷史或考古的世界，反而胡裡胡塗進入工業設計領域，但天生愛在歷史的虛實裡探究，讓找不到設計原動力的他，畢業後在博物館窩了兩年，而為了解惑，他廣泛閱讀建築、社會與美學的書籍，最後甚至遁逃到柏林，德國深植於文化土壤的設計現象，終於讓他過去片斷獲得的零碎知識有了統整，有了扎根之處。而回到臺灣，他的扎根之地，投身設計界後，亦是一路究竟，一路找尋讓「生命之根」扎得更穩的途徑。

胡佑宗從未妥協於現狀，一如藺編，一如所有像藺編般從臺灣土地生長出來的工藝，它們富含臺灣土地的生活哲學與美學，胡佑宗知道這些臺灣原生工藝將是「臺灣設計」走出代工時代，重新在世界找到立足之點的重要力量。

既是物之用，也是心之用●藺草學會

這群來自編工時代的工藝師們知道，
編何種物件該取哪個季節的草，
該將草析成多細，又該使用哪種編法……
這一切都從符合客戶要求，
編出好用的物件為目標。

臉

緩緩的靠上，貼上，閉上雙眼，香氣悠悠襲來，這是一個讓人安心的靠枕，誰想得到在幾個月前，它不過是一個甜甜圈造形的中空泡綿，到底是誰賦予它如此神奇的轉變？

二〇一三年年中，設計師將這個泡綿拿到劉彩雲的面前，希望她以藺編將它包裹起來。一看到這個超乎過去經驗的造形，劉彩雲脫口就說「不可能！」但儘管嘴巴這麼說，她的心卻忍不住動了起來。結果她以鈕扣取代原本接縫的拉鏈設計，不僅難度超越設計師原本的想法，也更考驗自己的手路，而成品的表現則十足讓人讚嘆又驚豔。

七十四歲的劉彩雲，是目前位在苗栗縣苑里鎮的臺灣藺草學會「愛藺工坊」最資深的工藝師。從工坊初成立就加入迄今已超過十年，但

追溯她的編藺歲月，卻從剛唸小學的時候就開始了。當時媽媽在家裡編藺草蓆，放學回來的她就跟在後頭學了起來。放眼左鄰右舍，甚至整個苑裡地區與她年齡相仿的女孩大多如此度過童年。

工坊裡足足比劉彩雲少了十歲的吳彩卿和她的妹妹吳淑芬，以及比兩姐妹更年輕的溫雪雲也有著相仿的童年命運。記憶中，這些小女孩從六、七歲就跟在母親的後面，有樣學樣，從數百枝的藺草中，「認支」分出上下草開始，踏上歪七扭八的稚嫩編程。小學畢業，「認支」早已駕輕就熟，之後的勾草、放草、拉草、摧草、拿草的動作也愈來愈順遂，力道的拿捏亦漸漸到味，編紋有模有樣了，無需前方的母親回過頭來幫她收整，對於編草前的準備工作也有所了解，眼看就要踏上與母親一樣的人生旅程，藺編卻失了市場。

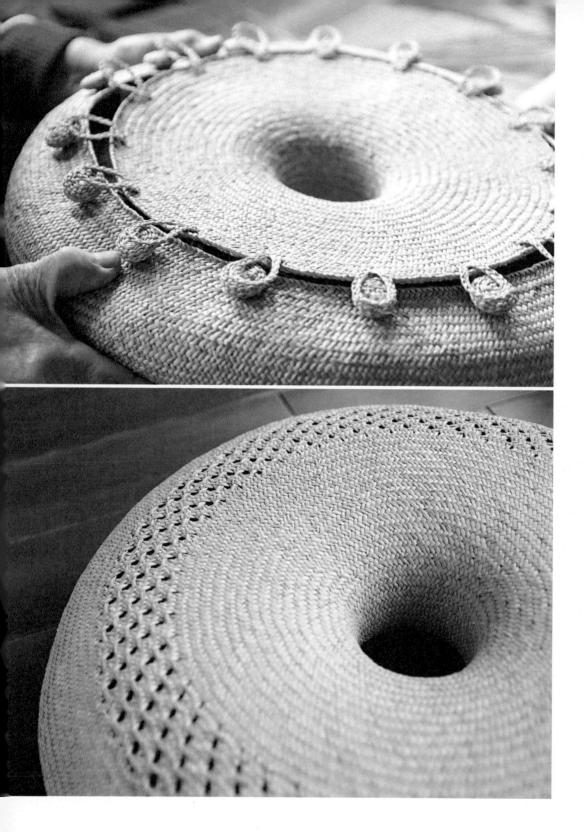

從圓形蒲團進化而來的這款中空靠枕「甜心趴睡枕」，是資深的工藝師劉彩雲與設計師劉美均合作的作品，奪得2015年臺灣國際創新發明暨設計競賽設計組的金牌。

這群小女孩，有的進入食品加工廠成了作業員，有的進了外銷加工廠踩針車，製作手套和皮包；而年過三十，已結婚生子的劉彩雲最後竟跟著親戚去當了水泥工。

從輝煌走入落寞

回顧苑裡藺編的原點，在漢人尚未來到前，居住在此的原住民平埔族道卡斯婦女，便善於利用長在河流下游沼澤地的藺草，編織日常所需的用品。其中最為人熟知的就是蓆子，這種所謂的「番仔蓆」也為後來的漢人所愛。除了以物易物，漢人也學道卡斯族婦人以藺草編草蓆。為了因應大量需求，更將野生的藺草移至水田種植。

長於大安溪以北，苑裡溪以南的藺草，為臺灣特有。它的香氣濃厚、吸溼性極強，編成物，用久了，潮了，曬曬太陽又可恢復元氣。藺草的質地細緻又堅韌，經得起捶打，然後析成更細的草枝，編出質感細膩溫柔的紋路，雖然可

以被編成各式的器物，但以親膚者最受青睞。

清朝咸豐年間，苑裡婦人洪鸞為了避免頭上生瘡化膿的幼子遭蚊蠅叮咬，便以藺草編出一頂草帽為之覆蓋，開啟了苑裡草帽的風光年歲。日本人來了以後，除將草蓆草帽發揚光大外，掌握了藺草的特性後，也陸續開發出蒲團（坐墊）、木屐底、鞋墊、菸草袋等日常用物品項。即便結束臺灣的統治，日本人仍然深愛苑裡的藺編，通過貿易方式，繼續使用著藺編物，直到臺日斷交。

「五○、六○年代利潤較好，四臺尺的蓆塊仔可以賺四十元，像我兩天就可以做出三塊，利潤真的不錯！」當時一斗米才二十五元，編一塊買一斗米都還有剩⋯⋯。循著藺編職人們的回憶，苑裡地區的藺編產品的確曾有過一段榮光的歲月，早在清治時期就直銷中國大陸，到了日本時代更全數銷往日本，一度占臺灣特產出口的第三位，僅次於稻米和糖。直到一九七○年代，臺日斷交，加上塑膠產品崛起，藺編

1

4

3

產品喪失競爭力，讓原本靠著藺編為家中掙得一份不小經濟來源的媽媽們，不得不走入其他新興產業。

重現藺編的光輝歲月

從輝煌到沒落，最令人不捨的是母姐們辛苦編織的身影。「小時候的學費和零用金，都是媽媽姐姐用藺草編出來的。」臺灣藺草學會理事葉文輝，出生於一九四九年，他在一九九七年任教於山腳國小時，成為山腳社區協會的總幹事，就在如何為社區再造而苦思之際，腦中總不時浮現兒時的記憶，也想起藺編曾為地方創造的榮景。

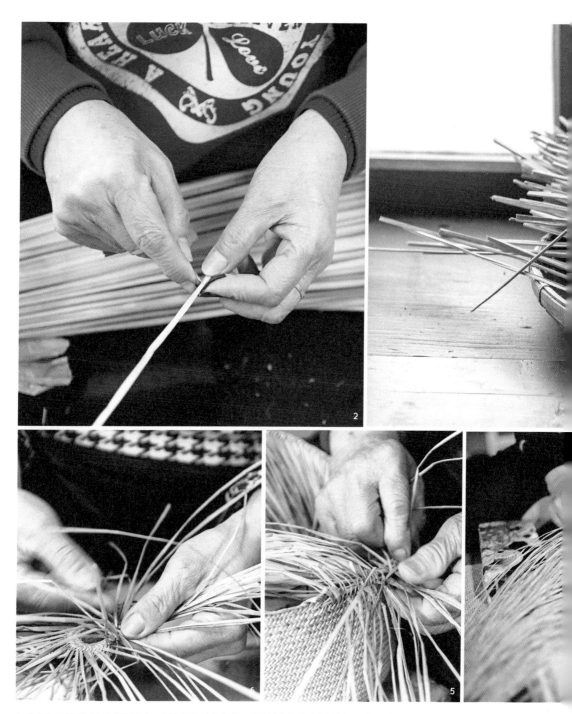

1. 藺草從田裡割下來要經過至少一個星期的日光曝曬，從綠轉金黃後才成編材 2. 編織前，還要經過繁複的備草，首先拔草褲，將草頭的薄膜清除，再以針尖將草析成適當的粗細 3. 再經搥揉的動作，讓草枝變得更柔軟有彈性，就可以鋪草，以竹竿固定之 4. 然後進行起底編織 5. 經過加草或減草後收邊 6. 依產品形狀或造形的不同也可以依賴不同的道具，或者就從一個小圓開始起底

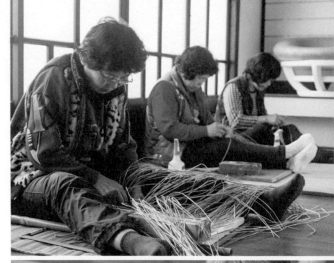

藺編都是婦人坐在地上，手腳並用編出來，一旦姿勢不對，作品也會走樣。工坊裡資深的藝師劉彩雲（下圖）、吳淑芬、吳彩卿和溫雪雲（上圖）都是從小就跟著媽媽坐在地上學藺編。

二〇〇三年，山腳社區協會在葉文輝的帶領下開始推動藺編工藝的再生，隔年，藉著勞委會「多元就業方案」所提供的經費，協會成立了「愛藺工坊」，劉彩雲來了，一些年紀大了，在勞動市場就業不易，卻懷有傳統手藝的婦人都來了，印記在她們腦海兒時或年輕時藺編的記憶一點一滴被喚起來。看到這群媽媽們的精湛手藝，葉文輝深刻了解在這試圖想恢復產業

榮光的時刻，她們已不只是過去的編藺女工，她們是匠，是師，更身負著傳承者的重任。於是二〇〇六年葉文輝從學校退休後，便更加積極組織在地藺草，爭取公部門的經費，與各大專院校合作，展開一連串的研習計畫。鼓勵老幹新枝一起傳承創新的「愛藺工藝獎」也在那一年開辦，二〇〇九年催生了「臺灣藺草學會」成立，二〇一四年進一步創立「臺灣手藺」

品牌，這一路走來，葉文輝相信「藺編工藝的傳承就寄託於產業的發展中」。

傳統手路注入現代新意

在劉彩雲小時候，每天早上，「藺草販仔」會上門收購她們編好的藺編，再轉售給商行。當時產品的圖樣和款式掌握在日本客戶的手中，販仔到戶收貨的同時，也帶著商行交給他的圖樣，由他教導像劉彩雲母女這樣擔任編工的婦女製作出客戶需要的編物。而吳彩卿年輕時更是手藝精湛，常為當「藺草販仔」的親戚編製送到日本的樣品。

如今相隔二、三十年，在工坊上場的是所謂的「設計師」，他們負責開發新的產品。這些設計師因應現代生活而發想出來的藺編物，對劉彩雲而言，或許超乎過去的經驗，是一項嶄新的考驗，不過早年販仔的時代，要求也很嚴峻，全靠每個人一寸可編出幾行的「手路」來定價，讓她們每個人都鍛鍊出一身絕活，時至

今日，甚至可以藉此反過來挑戰「設計師」。年輕的設計師畫得出來的圖，未必能完全以藺編呈現，常常得靠他們的手路經驗反覆修正。

因此，他們早已不是編工，而是工藝師，是設計師的老師，是推動設計師前進的力量。

二〇一三年，在日本無印良品總公司以「生活中的恆久設計」為主題的設計比賽中，靠著劉彩雲和溫雪雲的巧手，聯合大學工業設計系碩士孫孟閑設計的「藺暖簾」奪得銅牌獎。二〇一四年，結合年輕設計師的生活思維，從劉彩雲和工坊或社區其他婦女手中編出的藺編物以「臺灣手藺」的品牌，出現在臺灣百貨賣場，呼應著在葉文輝努力下一大片一大片重新被種回來的藺草田，還有受葉文輝感召或投入設計或奔波行銷推廣的返鄉青年，揮別過去外銷主導的市場，一個為自己，為這一代臺灣人的生活而存在的新的藺編產業鏈正等待成形。

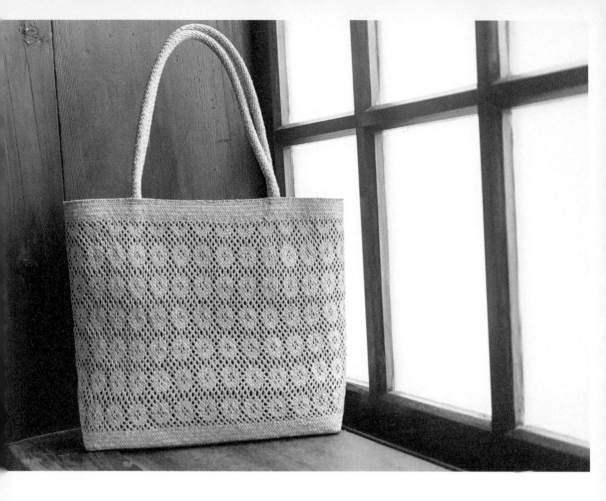

苗栗藺草纖維均
勻，經得起一枝
析成數枝，讓編
紋更顯細緻優
雅，圖為錢仔花
提袋。

既是物之用，也是心之用

「苑裡婦、一何工，不事桑蠶廢女紅。十指纖纖
日作苦，得資藉以奉姑翁。食不知味夢不酣，人
重生女不生男。生男管向浮梁去，生女朝朝奉旨
甘。今日不完明日織，明日不完繼以夕。君不見
千條萬縷起花紋，組成費盡美人力。」

從最早由道卡斯族婦女的手中學得取藺草織蓆，
織出一張張素面的蓆子開始，歷經承載著漢人思
維充滿祝福的各式花紋，到日本時代為了因應
多樣用途而變化出來的造形與紋路，藺編一直
沒有離開過人們的生活，沒有放棄「實用」的本
色。透過無數個像《苑裡志》〈苑裡蓆歌〉的苑
裡婦，母女相傳，一代一代傳承著。

這群來自編工時代的工藝師們始終知道，編何種物件該取哪個季節的草，該將草析成多細，又該使用哪種編法，而因應各種不同物品的形狀，何處該減草或添草更了然於胸。這一切都從符合客戶要求，編出好用的物件為目標。就像草蓆躺起來要舒服，不能有突出的花紋，至於袋子，在追求好提好用的同時，一種「賞心悅目」的造形也形成，撫觸之間更留下一種溫潤鮮明的手感。

如此，柳宗悅所謂「既是物之用，也是心之用」的好物意識，日復一日，一代傳一代，沒有刻意，早已不知不覺的深植在每個藺編職人的手路中。

文・陳淑華

結合底一、底二和幾何花紋編成的草帽，戴在頭上通風舒適，最能體現藺草吸溼性特強帶來的親膚特質。

為了貼近現代生活，讓大眾有機會接近藺編，貝殼零錢包、筆袋、拖鞋等生活小物陸續被開發出來，強調手工也突顯它的親膚性。

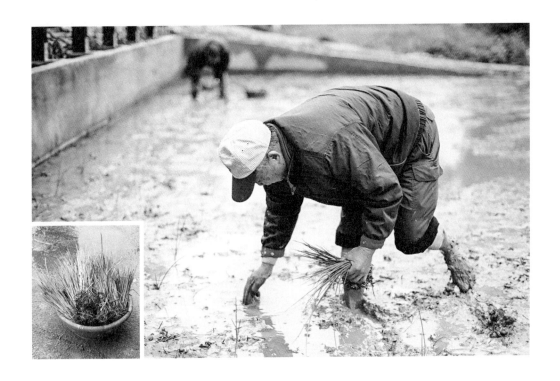

孕生於在地風土的特有美感

過完年，藺草田的插秧也開始了。臺灣稱藺草的植物有三種，依莖的形狀分為三角藺與圓藺兩類。三者皆有水田栽植，為草編作物。其中原生於大安溪下游，屬於三角藺的苑裡藺草，為臺灣特有，因過去主要用以編草蓆，也有蓆草之名。

苑裡藺草一年三收，只需插秧一次，第一期收割後，留著的根頭就會繼續長。第一期「早草」也稱「春草」，第二期「秋草」即所謂的「允仔草」，第三期「三冬草」，又稱「慢草」。其中第二期的「允仔草」，草長且強韌，彈性最佳，品質最好，常用於編製高級草帽草蓆。「早草」其次，常做一些小物，「慢草」質地粗糙，多做綁材。

整體說來，苑裡藺草仍是三種臺灣藺草中，吸溼性最強者，質地最柔軟且富彈性。外表堅韌的它，日曬後，由鮮綠轉成金黃，得一枝草析成數枝，再經又搥又揉的考驗，然後，任由編工使力的又勒又搓的也不斷裂。編織過程中，乾了，硬了，噴噴水，立時又恢復它的柔軟內在，而最迷人之處是那一股散不去的草香。這些都是主要生長於臺灣南部的鹹草難以匹敵的特性。相對來講，也只有靠細膩的手工才能充分展現老天賦予苑裡藺草的生命特質。

日本時代，日人曾將苑裡藺草移植到同緯度的福建地區種植，結果種不出原有草性。藺編作為臺灣百年工藝，從種藺開始展現的，便是一種孕生於在地風土的特有美感。

陳季敏 × 龍惠媚

一趟小旅行，讓服裝設計師陳季敏與龍惠媚的作品初次相遇。「那是一種心有靈犀的感覺，因為我們都追求純粹的東西。」陳季敏說。

陳季敏——一九八七年創辦JAMEI CHEN服裝品牌，設計簡淨，風格優雅俐落。陳季敏對手工、人文、織品、陶藝非常著迷，近年來積極發掘並定期與年輕藝術創作者合作。

龍惠媚——來自臺東隆昌部落的原住民編織家，創立「棉麻屋」品牌。融合阿美族傳統技法，採用天然的棉、亞麻、黃麻為線材勾織包包帽子，堅持自然、原創。

單純，才有豐富的可能・陳季敏

手工作品非常誠實，
直接反應人的情感、心思，
因為每個人不同的體悟，
自然會創作出不同的表情。
這就是工藝美學迷人的地方。

走進服裝設計師陳季敏在臺北天母打造的「另空間」，簡約、俐落的風格讓人的心情從倉促轉入靜謐。時間，在這裡彷彿比外頭慢了一個季節。對於總是被賦予引領時尚潮流大任的設計師來說，陳季敏的潮流要比大多數的人快三季，但心靈的緩慢節奏、生活的慢條斯理，讓她走出自己的風格，她說：「當一切回歸到單純與純粹，最具有想像空間。」

單純與純粹正是陳季敏第一次看到龍惠媚作品的感動。「我非常驚豔，在她的作品裡，我看到我們兩個人追求的東西很接近」，陳季敏說。三年前，她因為參與公益平台基金會規劃的一趟旅行，初訪棉麻屋，小小空間裡多樣手織的包包、帽子，和一路上看到的原住民風格完全不同，陳季敏說：「棉麻屋的東西是很單純的手工，卻呈現簡潔的美。學設計的都知道，愈簡單的設計難度愈高，龍惠媚呈現讓人眼睛一亮的美學風格。」

當時，已經有很多設計公司、專櫃和龍惠媚洽談合作、展售，但都被龍惠媚回絕。陳季敏初訪，便直覺地想和龍惠媚合作，龍惠媚一反常態，立刻決定將作品在「另空間」展售。陳季敏說：「那是一種心有靈犀的感覺，因為我們都追求純粹的東西，或許是我的美學觀讓她信任。」

為了讓更多人認識棉麻屋之美，陳季敏特別在「另空間」幫龍惠媚籌辦了一次作品展，展館的櫥窗玻璃還畫了龍惠媚的肖像。陳季敏表示，「另空間」不只是自己的工作室，也是藝術家們交流的平臺，希望不同風格的藝術家能

陳季敏對手工藝非常著迷，「另空間」
裡處處都有手工的元素。

在此有舞臺，不只讓更多人認識他們的美學觀，也讓業界可以彼此激盪。龍惠媚的作品呈現純粹的美學風格，真誠而不做作，這和另空間的氣質是相呼應的。

手工是情感的記憶

陳季敏對手工藝非常著迷，在「另空間」的作品都有手工的元素。這幾年她多次前往印度旅行，也是源自於對當地手工藝的喜愛，她說：「手工藝是古老技藝的傳承，呈現的不只是技巧，還包括時間淬煉出的情感，每一個手工藝作品都是情感的記憶。」棉麻屋純粹的手織物、對天然材質的堅持，正是讓陳季敏認同的地方。在龍惠媚的勾織作品裡，陳季敏感受到創作者對手工藝的堅持，以及個人美學的執著。

「一個置身在部落裡的創作者，呈現的卻是單純、素雅的作品，很不簡單」，陳季敏說，很多人質疑龍惠媚的作品沒有原住民圖騰等部落元素，但她認為這其實是對美學有不同認知的緣故。對陳季敏來說，人，才是最重要的部落元素，不一定要用特定的色彩、標準的圖騰。在龍惠媚的作品裡，陳季敏察覺了創作者和自然、環境的和諧關係，這種和諧就是難能可貴的部落元素。

陳季敏以為，手工的傳承也是一種美。聽聞龍惠媚教部落媽媽們一起勾織作

品、創造部落經濟，陳季敏非常感動。她說：「能讓作品藉著傳承而有影響力，是一件很美的事情。這讓我想起在印度旅行時看到的技藝傳承，他們甚至用口訣來傳授在地的手工藝。」當個人的工作室變成部落的社會企業，手織技藝能讓更多人感受其美好、甚至改善生活。不過在逐漸市場化的同時，陳季敏也強調品管的重要。她指出，手工藝迷人之處在於量身訂做，但訂做過程的品質管控、時間掌握，都是對創作者的挑戰。要把手工藝變成產業，就必須考量市場性、國際的標準。因此，手工產業鏈上的技藝訓練、工作態度非常重要。

美感與觀點賦予手工藝價值

「當你旅行愈多、看得愈多，就會發現手工藝本身是不值錢的，是美感和觀點幫作品創造價值。」陳季敏說。以一頂手織的帽子為例，素淨的帽子和帽緣加一條緞帶，就給人不同的感覺；而緞帶的粗細、材質，也會呈現一頂帽子不同的風貌。因此工藝家的美感經驗非常重要，陳季敏表示：「稍稍的微調、取捨會給作品截然不同的生命，而尺寸的拿捏、靈感的來源就在於生活經驗。」

從龍惠媚早期以種籽當作包包的扣環，到現在以皮革作為提帶與手織包結合，陳季敏發現棉麻屋的作品漸漸有了時代性。陳季敏說：「部落的作品常給人民族風豐沛，卻少了時代性的感覺，但棉麻屋的作品已漸漸往時代感

走，所謂的時尚，就是要反映時代性。」關於時代性的掌握與觸發，陳季敏認為，閱讀、旅行、音樂、電影、生活都是培養靈感與眼界的養分，必須不斷汲取新知、拓展疆界，自然會鎔鑄成屬於自己的生活美感與美學，那是別人模仿不來也抄襲不走的。

陳季敏的「另空間」除了服飾和家飾的展示，還有一部分是陶器。架上的陶器質樸、圓潤又不失手感，陳季敏看著這些來自日本的陶器說：「單純，才有豐富的可能性。」臺灣許多陶藝作品過於花俏、太多的裝飾反而喪失陶土本身天然厚實的特質。她指出，手工藝的迷人就在於呈現自然素材的生命，賦予不同的靈魂，不管是棉線、麻線、陶土，作品愈單純，才愈有想像力、愈能感動人。她仍深刻記得初次觸摸到龍惠媚作品的悸動，在每一個勾針的節理裡蘊藏的是對單純的追求、對生命的執著。

陳季敏說：「手工作品非常誠實，直接反應人的情感、心思，因為每個人不同的體悟，自然會創作出不同的表情。這就是工藝美學迷人的地方。」

<div align="right">文・黃麗如</div>

陳季敏透過好友余康蔚（上圖左）的引薦，認識了龍惠媚，也愛上
她的手工勾織作品。（下圖）

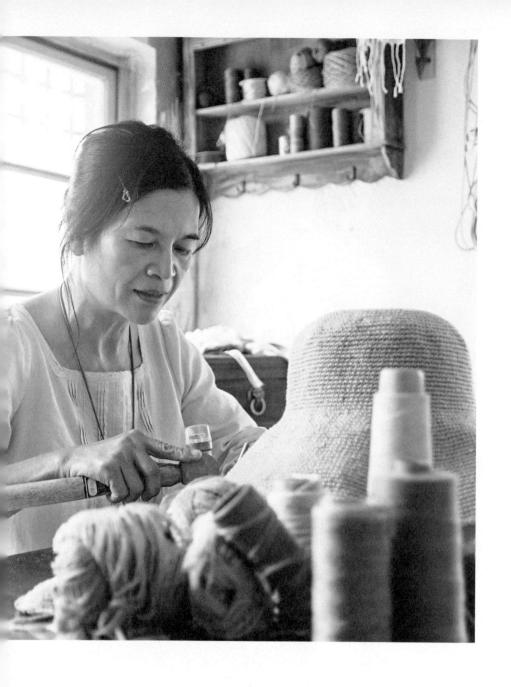

回歸純粹，巧手勾織美麗人生◉龍惠媚

從與生命拔河的手術檯，
到線頭纏指頭、彷彿入定的勾織創作，
龍惠媚讓看來單純、簡單的棉麻線，
有了全新的氣象。

奔

馳在臺東海岸公路臺十一線的車輛，每
經過一三八公里處隆昌村，都會自然
放慢，被一間洋溢田園風的白色小屋所吸引。

推開門，桌面上擺著各式各樣的包包，木作的
架子上則是不同款式的帽子。再往裡頭走，
創作者龍惠媚和部落裡的媽媽們正在針對每
個作品作討論。「這朵花織小一點會比較好看
喔！」、「單純的米白色就很有氣質，不用多
的花邊啦！」、「這次織得很好，接縫的地方
很漂亮，每個結都很均勻」⋯⋯這群四十五到
八十五歲的媽媽們總是「龍老師」、「龍老師」
的喚著，強烈的學習欲望與美學討論在這個小
房子裡激盪著。

「沒想到有一天我的偶像林青霞會來我
的店裡，買我的包包，這對我來說是最大的鼓
勵。」林青霞選擇的那個包包樣式非常簡單，
也是龍惠媚這幾年花最多心力設計的簡潔風。
她說：「希望我的作品是簡單、簡潔，和自然
有所連結，但也可以登上時尚舞臺。這是發源
臺東部落特有的純粹風格，既跨界又融合，展
現創作者的初心與認真。」

想要一頂帽子，那就自己動手吧

在琳琅滿目的包包、帽子及大大小小和手織有
關的副產品中，龍惠媚凝定持續地完成手上的
勾織作品，那專注的神情讓整個空間更加安
靜。她的勾針所連接的，不只是一球一球的棉
線，還有她對天然與單純的追求。

沿著擺飾的動線，看到張艾嘉、林青霞和龍惠
媚的合照。照片裡的青霞姐拎著棉麻屋的包
包，笑得好開心，龍惠媚則是見到偶像般笑得
龍惠媚有如入定的修行者，靜默在這片詩意的

手作世界裡。然而，這一切手工創作的緣起，帽子成了她生活中最主要的紓壓方式。

只是簡單地因為她想擁有一頂帽子。龍惠媚說：「二十一年前，看到別人戴著一頂很有日本雜貨風的帽子，自己也動念很想要擁有一頂。但買一頂一定很貴，那時候就想乾脆自己編織一個試試看吧！」沒想到就這樣拿著一支勾針、手纏繞著棉線，看著書，慢慢摸索，一針進、一針出的開始了勾織的人生，從一頂帽子到一個包包，甚至登上了國際舞臺。

「剛開始的時候也是在不斷嘗試，拆線的時間比勾作品的時間還多。」龍惠媚說。她以國中時候家政課的記憶，輔以各式各樣的勾織雜誌、叢書，一針一針地試，從一、兩個點，到一排漂亮的線，再反反覆覆、來來回回，以耐心勾成一個面，她說：「勾織是一個很安靜的世界，會讓人的心神都專注在每一個穿針引線中，像是修練。」

完成第一頂帽子後，龍惠媚自信心大增，開始了第二頂、第三頂，手藝也愈來愈熟練，勾織

是什麼樣的工作讓龍惠媚需要大量的安靜時間，沉浸在一針出一針入的勾織世界？回首曾花了十幾年待過的臺東馬偕醫院手術房生涯，仍讓她心有餘悸。龍惠媚說：「那是隨時 stand by 的工作，生命是不等人的！」龍惠媚

醫院手術檯亦是勾織的舞臺

曾經擔任手術房助手長達九年，那九年她日日夜夜協助醫師們進行病患術後的縫合工作。她回想道：「那是很鮮紅的工作場所，尤其在開刀腦袋瓜時，血會噴濺到我的臉上。」在腥紅血雨中，她必須冷靜以對，沉著、迅速地用很細很細的羊腸線穿過精密的針，再用巧手帶著針線深入器官深處，細細地縫合傷口。「不會有人稱手術檯是工藝，在和時間賽跑的過程裡，用羊腸線在血肉模糊中穿針引線。這個工作是完整別人的生命。」龍惠媚說。

但密集、長時間的縫合工作，的確讓她的手工

棉麻屋的空間呈現簡潔的自然風。

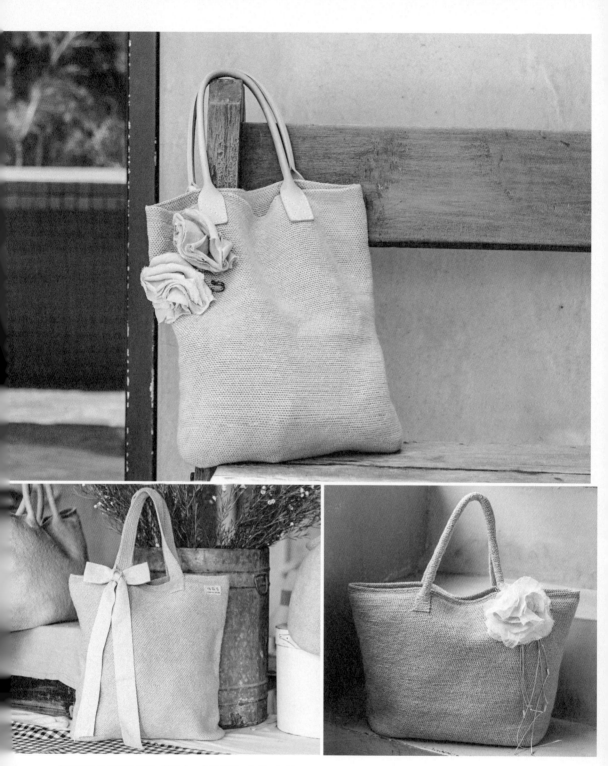

龍惠媚的作品用色單純，裝飾少，線條簡單，但織工細緻。

簡單的棉麻線，在龍惠媚的玩線、牽線下，呈現不同氣象。

愈來愈細緻、精準，儘管手術房的縫合方式和她習慣的勾織不同，但手感是相同的，從羊腸線到棉線或麻線，是不同線材的轉換，也是生活場域的切換。

很多朋友納悶，為何龍惠媚上班已經在穿針引線，下班後還拿著針線？她想了想說，這可能是一種心靈的修復過程，手術檯上的一切儘管已經看得很習慣，但還是要透過一些儀式讓自己回到日常生活的節奏，對她來說就是勾織，透過勾帽子進行另一種創作與創造，而這個創作是愉悅的、詩意的、乾淨的、沒有血腥的。下了手術檯後的勾織對她來說是精神的紓壓、

心靈的復原，也是美感的創作。

龍惠媚上班在縫、下班在勾，她的雙手一直沒有停歇，只是更加確認自己手指的施力、手腕的轉動都是屬於勾織的。我勾，故我在。

白色是最寬闊的顏色

從與生命拔河的手術檯，到線頭纏指頭、彷彿入定的勾織創作，龍惠媚用顏色切割了工作與創作。她說：「我一直都在做手工藝，但下了手術檯，就反射性會選擇很白、很純淨的線球來創作，帽子包包的裝飾也不希望有其他的顏

龍惠媚不藏私地把技藝傳給部落婦女，讓她們兼顧家庭與營生。棉麻屋儼然成了部落裡的社會企業。

色。」看過手術檯各種顏色，也看盡醫院風雲的不同眼色，她一直認為白色是最純淨、寬闊，也是最安全的顏色。相較於所生長的阿美族部落情境，龍惠媚的色彩品味顯得獨特，她表示，部落的顏色總是花花綠綠，有許多紅色，但她對紅色最感冒，因為紅色在手術房裡象徵危險。

病房裡讓她見識了生命的複雜，影響她在美學上追求純粹、自然、單純，因此在編織材質的選擇上，也挑了沒有經過染色處理的棉線、麻線。龍惠媚說：「自然的顏色就是最好的顏色，能把最自然的色彩留下來，變成帽子、包包，不也是一種幸福。」她對自然的追求已經講究到希望編織材料沒有任何的化學添加，她將工作檯上的兩綑線球用打火機點燃，一個冒著白煙，然後消失無蹤；另一個則竄出黑煙，還有淡淡的氣味。她用做實驗般專注的表情說：「你看，天然的材質就是那麼單純，化為煙就消失了。另一個有添加，就是黑煙。」一個動作，簡要地解釋她對材質的選擇。

手術房的工作也影響她的作品觀，因為洞悉人生不帶來、死不帶走，對於作品，她也抱著塵歸塵、土歸土的回歸觀。她說：「手術房裡的羊腸線最後會溶在身體裡，和身體融為一體。我的作品，因為是天然材質，最後也是會自然分解，不會給這個土地帶來任何負擔。」空靈又純淨的創作觀和許多標榜存在感與自我意識的作品放在一塊時，顯得特別，甚至另類。

這種被友人虧為「醫院派」的乾淨創作風格，在她參加原住民編織比賽時引起評審激烈的辯論，部分評審認為她的作品「不夠部落」、不像原住民風格。那一年，她得了第三名，儘管其他評審非常喜歡她的作品。對創作觀持開放態度的龍惠媚認為不能用形式框限部落創作，她說：「不見得要有圖騰才叫做原住民創作，部落創作不見得要花花綠綠。」她只想回歸創作的最初，在一開始的時候，顏色都是白的、素雅的；創作的最初，都是一針一針串連起來的。這些「最初」才是她認為可以打動人的元素。她感嘆道：「許多人喜歡拜訪部落，或是喜歡原住

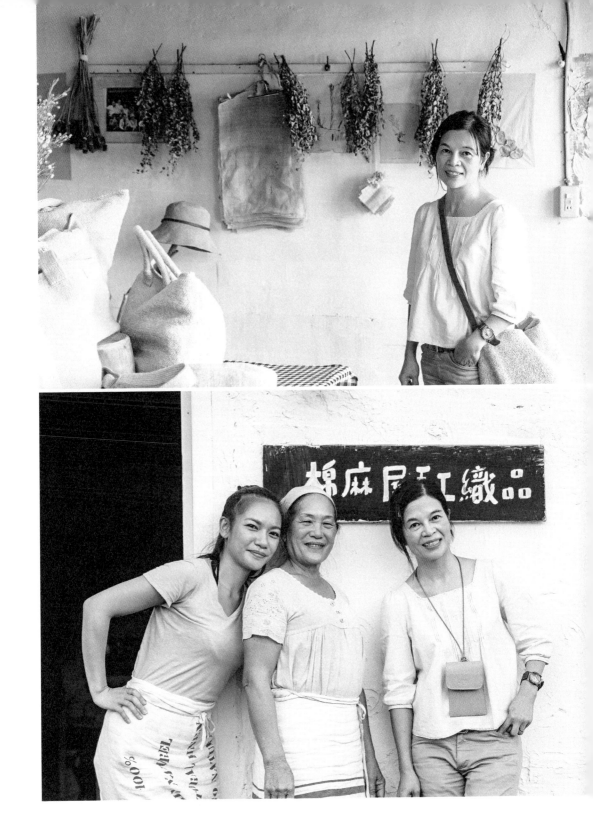

天然的棉麻線，就連釦子也是從臺東山
林撿拾來的種子。

民，不就是因為我們很天然、單純、原始，而
這些也是我作品的重要元素。」

不斷觀摩增長視野

龍惠媚最初的創作概念，是要讓淨雅的作品呈
現天然、單純的面貌，並且跟土地連結，因此
在包包釦子的選擇上，她特別撿拾臺東山林裡
的種子，讓每個包包呈現不同的自然野趣。然
而，這兩年，她的作品愈來愈少裝飾，多是單
純的勾織，線條更簡單，沒有任何累贅。

她表示，每當棉麻屋週一公休時，她都會特別到臺北的精品店、百貨公司走走，欣賞一下當下時尚的作品風格，也在其中思考自己的包包如何更有時尚感。經過評估和比較，她發現多了種子裝飾的包包常常會被消費者拿來當休閒包，如果要上班使用，反而會覺得帶出去不莊重，於是她微調包包版型的設計，讓包包的樣式更簡單、大方，且用綿密的織工塑造細緻、嚴謹的氣氛，無裝飾又適合各個正式場合的手織包系列變成了當下的創作主力。

從田園風漸漸轉型具時尚感，龍惠媚靠著不斷看展覽、逛名店，以及在幾次出國交流機會中大量汲取養分，將棉線、麻線、亞麻材質的作品不斷實驗、修改。她說：「當我發現這一切其實是減法時，我又有回歸最初的感動，只是近期感悟的回歸和之前的回歸又是不同層次的。」看來單純、簡單的棉線、麻線，在龍惠媚的玩線、牽線下，以同樣的針法、不同的設計呈現新的氣象。

傳承，勾織出部落社會企業

從一開始為了自娛而織帽子，把帽子送給親友，到後來愈做愈多，發展到包包系列。棉麻屋從龍惠媚的私人工作室，變成了東海岸最具代表性的手作名店，她甚至辭去了馬偕醫院的工作，全職投入勾織創作的領域。「我一個人接不了那麼多訂單，現在店內的許多商品其實是部落裡的媽媽們一起合作的，棉麻屋不只是我的，而是隆昌部落大家的。」龍惠媚滿足地說。

十幾年前，因為龍惠媚手藝超群又得了多項編織大獎，她不藏私地把技藝傳授給部落婦女。這幾年，由於「棉麻屋」需求量大增，她便和部落婦女一起合作，共有三十七個人一起製作棉麻屋的包包、帽子。他們平時都在家裡自己勾織，每個星期三則到棉麻屋交件、交流彼此的經驗，同時也領取工資。部落媽媽石秀妹說：「這個工作讓我可以顧家又可以賺錢，電話費、水費、電費都有了著落。」棉麻屋儼然成了部落裡的社會企業。

協作媽媽們分布在隆昌村與興昌村，在眾媽媽間有一位一百八十五公分高的大叔胡清德特別顯眼。一般人總覺得編織手作是女性限定的工作，但胡清德用黃麻所編出的粗獷包包和毯子，別具風格，打破了性別界線。

從沒學過編織的胡清德學習棉麻屋的隱八針勾法非常快上手，他笑稱：「可能和自己跑了十幾年的遠洋漁船，常在船上補漁網有關。」胡清德之前因為要洗腎而心情沮喪，覺得自己沒有生產力。有一天，他看到妻子、女兒都在勾織棉麻屋的作品，一時興起便拿起來試作看看，沒想到竟做出興趣，成了棉麻屋的一員。每個星期他都會固定到馬偕醫院報到洗腎，在等待的時候，他會把包包裡的線和勾子掏出來，靜靜地在等候區勾織作品，他說：「只要勾針和線就可以走天下，任何地方都可以勾、都可以工作，覺得自己是有用的人。」

儘管有部落協力，龍惠媚每天仍在棉麻屋裡勾織，屋子的角落是父親幫她整好一綑一綑的線球，工作桌旁則是女兒勾織完成的小小飾品。一根針、一綑線，龍惠媚串起了部落的感情、串起了家人對工藝的堅持，亦勾織出一方讓人讚嘆的工藝美學天地。她依然一針進、一針出地創作著，她謙虛地說：「這些都是基本功，工藝騙不了人，就是基本功不斷的延續，必須一直練習、一直練習。」

文‧黃麗如

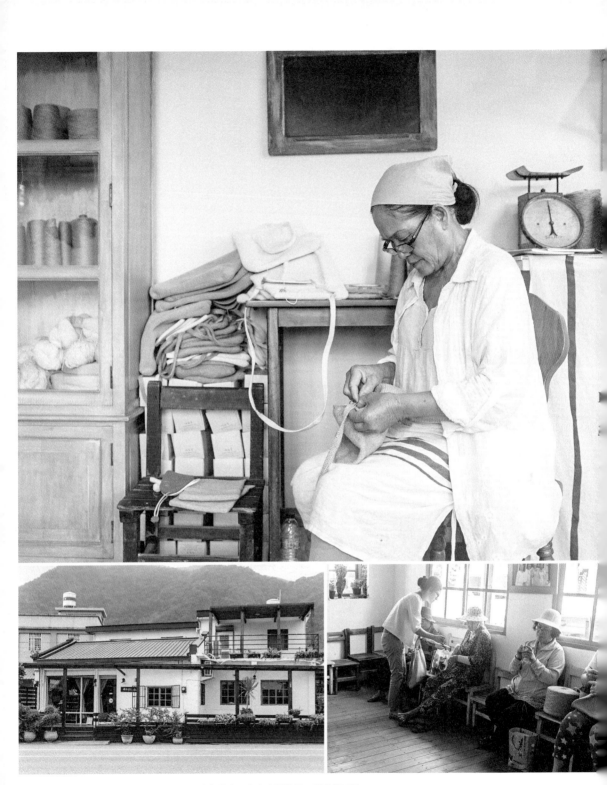

龍惠媚用針線串起了部落的情感，也勾織出一方令人讚賞的工藝美學天地。

繡 hsiu × 林玉泉

當刺繡界的國寶大師林玉泉，遇上了學設計、喜歡穿繡花鞋的年輕女孩，會有什麼樣的火花？老師傅說，還是喜歡做傳統作品，但也樂於協助現代的設計，不排斥各種可能的創新，好讓刺繡傳承下去。

繡 *hsiu*──由江珮嘉、張積育，兩位就讀成大創意產業設計研究所的年輕女生，攜手創作出的現代版臺灣繡花鞋品牌，「繡 *hsiu*」，讓大家看到繡花鞋也可以既時尚又舒適。

林玉泉──「府城光彩繡莊」創辦人，與刺繡相伴近一甲子，得獎無數，是臺灣國寶級「繡才」。「薪傳」是七十五歲的他現在最重視的課題，樂見老技藝以不同的方式延續。

從傳統出發，打造臺味時尚。繡hsiu

只要有針和線，
就能變化出各種圖案。
繡花針就像畫筆，繡線彷彿顏料，
即便是同一顏色的繡線，
也能透過堆疊等不同技法，
繡出深淺有致的顏色。

為了創作出舒適好穿又美麗的臺灣繡花鞋品牌，兩個二十多歲的研究所女生，一頭鑽進兩、三千年古老的刺繡文化中，終於探索出一條從傳統走進現代的美麗路徑。

會想開始製作現代繡花鞋的動機其實很單純，只因為江珮嘉很喜歡繡花鞋。當時在臺南唸書的她，就時常穿著老店家的繡花鞋到處逛。然而，傳統繡花鞋的底較薄，雖然漂亮，長時間穿下來卻不夠舒適好走。家住臺中的江珮嘉，家裡經營的就是傳統鞋底製作廠，對製鞋程序並不全然陌生，當時一個念頭閃過她的腦中，何不將繡花及皮鞋結合，讓傳統繡花鞋能有現代皮鞋的舒適度？

江珮嘉點子多、夥伴張積育行動力強，兩人合夥恰好互補。有了做鞋的念頭，下一步該怎麼辦？張積育做事明確不囉嗦，「打電話呀！」一通電話，讓這兩位青春女孩開始跟傳統繡花鞋產生連結。

刺繡，反映當代的生活美學

製作繡花鞋的老師告訴她們，「要做繡花鞋，就應該從『刺繡』文化開始理解。」更進一步介紹她們到「光彩繡莊」去學刺繡。在創辦人「府城繡才」林玉泉的指導下，兩個研究所女生的教室，從學校變成了繡莊。

繡hsiu將臺南在地意象轉化為圖騰，賦予傳統繡花鞋新生命。1.「夏日冰果室」系列 2.「海的守護」（安平劍獅）
3.「府城興圖鞋」（綠底），發想自「蚵痕」的「心心相印」（紅底）及「舞蝶」（黑底）。

兩人笑著回憶，師傅最常說的一句話就是：「一定要美！」在修業的過程中，她們看見林師傅把全部的時間與心力都奉獻給「刺繡」，心裡滿是感動。張積育像孫女兒般問林玉泉：「你不會想去做別的事喔？都不會想去哪裡玩嗎？」師傅總會自豪的回答：「不會，把這件事做好就很好。你看，我在刺繡界就是『繡才』，大家都知道我，就是因為我把這件事情做到好。」

而刺繡更讓張積育體會到，只要願意，「慢慢縫、一針一針縫，所有作品都能完成。」聽起來，沒有什麼事是做不到的。本來就喜歡作畫的江珮嘉，也在刺繡的世界裡找到了另一個發揮的舞臺。她發現，只要有針和線，就能變化出各種圖案。繡花針就像畫筆，繡線彷彿顏料，即便是同一顏色的繡線，也能透過堆疊等不同技法，繡出深淺有致的顏色。用一針一線慢慢去串連起的色彩世界，讓她深深著迷，就像畫圖一樣，她可以玩色彩，發揮實驗性質的創意。

林玉泉完全不藏私，一步步從最基礎的下針教起，再進入不同的工法。「那你們是學到『出師』才創業嗎？」兩人笑說：「我們還沒有學完啦！」要把刺繡學完談何容易？兩人「半路出家」，家裡還擺了一張「未完成的刺繡作品」，「師傅要我們有空就回去做，要把這幅刺繡給完成。」兩人也在過程中更加理解繡花鞋在過去生活中的意涵，「其實繡花鞋就是反映當時代的生活美學，『牡丹』代表富貴，『鳳凰』是祝福夫妻婚姻美滿。」而她們就想把現代人的生活美學，再放入自己的繡花鞋作品中。

在摸索中成長，靜待機會上門

之所以在學習的過程中就創業，全然出於因緣際會。當時她們參加了母校成大育成中心所舉辦的臺南文創活動，被要求年中及年尾各要舉行一次展覽。

「別人很多都是百年老店，只有我們是『零』！」張積育回憶，她們趕在年中時製作出屬於「繡hsiu」的第一雙鞋，「那時我們才開始想到要有自己的商標、經營自己的臉書。」沒有完整的計畫，但只要跨出第一步，自然會知道下一步該往哪裡走。

兩人將傳統繡花鞋與現代皮鞋結合，自己做平面繡的設計圖，串連傳統製鞋產業中的材料廠、繡廠及製鞋廠等。江珮嘉解釋，鞋廠的分工非常細，她們在材料廠取得皮件之後，要請繡廠依設計圖來電繡，一雙鞋有了圖案，再送到製鞋廠做出成品。

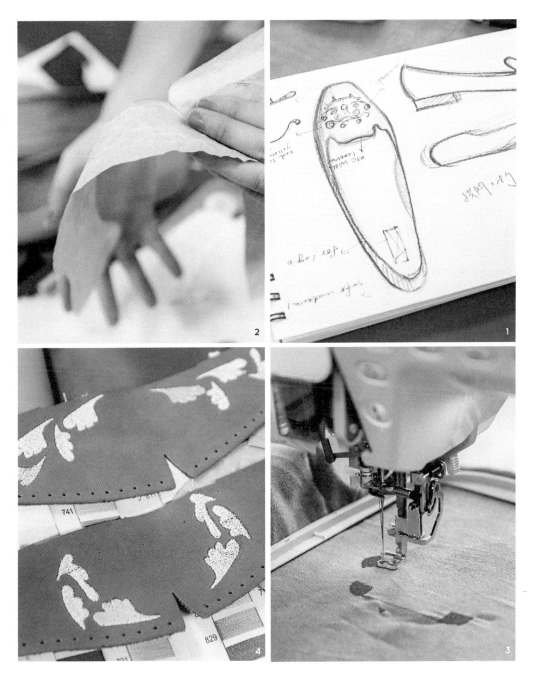

每雙鞋在交給工廠正式製作前，兩人都會先親自試做樣品。1. 草圖設計。 2. 打版前以薄牛皮紙試做。 3. 和 4. 再用刺繡機將繡線繡到皮料上。

過去，從沒有人在皮鞋上「繡上」如此大面積的刺繡，因為繡花的針得在皮面上來回反覆穿梭，容易造成破裂，「因此像柔軟的羊皮就無法繡太大規模的圖案。」年輕人的新設計，在老師傅眼中是既「厚工」又難做，難免被唸：「你們光會做設計，不懂繡花。」愈不懂、愈要學，江珮嘉及張積育經常泡在各個工作坊及工廠中，一次又一次溝通，展現誠意。「這些廠其實不缺我們的訂單，但是他們很願意幫忙，後來看見我們有點成績了，也給我們很多鼓勵。」

當機會來敲門的那刻，兩人是拚了命把握。那是二○一三年底，百貨公司新光三越在臺南成立「小西門」，網羅在地設計師品牌，邀請「繡hsiu」在過年期間設立臨時櫃展售，讓她們的繡花鞋頭一次進入了實際販售的過程。兩位研究生瞬間變櫃姐，張積育回憶，那次過年，全家陪著她在百貨公司裡吃年夜飯，一起見證品牌誕生。

第一個推出的鞋款系列，是臺南安平的「劍獅」。劍獅圖騰躍上藍綠色的鞋面，連鞋墊的顏色，都與鞋面相配。臺南意象給予兩人設計上的養分，連海邊不起眼的「蚵殼」，都能成為設計元素。江珮嘉談到，安平海邊給大家的印象，不是美麗白沙或是漂亮的螺旋貝殼，而是會扎腳的「蚵殼」。然而，蚵殼的特殊造形與曲線，在她眼中反而深具美感。將蚵殼洗淨後，江珮嘉驚喜發現上頭美麗的紫色，於是，蚵殼的造形與顏色，就在她的設計下，轉化成繡花鞋上如蚵痕般「心心相印」的圖騰。

臺味的時尚，被泥土包覆般柔軟舒適

頭一次接觸繡hsiu的皮面繡花鞋，的確令人有點驚訝，它不僅不會華而不實，光只有好看外表，而忽略舒適好穿，也並非只具功能性，而在外觀上妥協。兩個二十來歲的小女生，可以做到體貼至極，把鞋子的每個細節都照顧得妥妥當當。她們將古老的繡花鞋圖案以現代的圖騰與意象重新轉化，不走花稍、奢華路線，而成就出臺味的、不隨流行、由自己詮釋的時尚。

網路上一位愛用者留言：「非常喜歡這雙鞋子，穿上時覺得雙腳像被泥土地包覆那樣舒適，也喜歡每雙鞋子背後設計的態度與概念。即使我再等個二十年，這些鞋子也青春永駐，一點也不退流行。青少女，老少女都很合適。」

每雙上市量產的鞋款，都經過兩人或好友的「實測」，穿上兩個禮拜做測試，親自感受後，再就舒適度做調整。會磨腳的地方，就加上乳膠或是更動縫線的位置。甚至，兩人還觀察到許多女孩有翹腳的習慣，於是連鞋子的內側都設計圖案，張積育強調，「看不見的地方也要美！」

新推出的「夏日冰果室」系列的鞋款，則是希望能吸引年輕族群來認識繡花鞋。檸檬、愛玉、芒果的顏色，被萃取出來成為可愛的圖案，「我們希望有設計感，而意象卻又是很貼近生活的。」夏天就是吃冰的季節，繡hsiu將臺灣的飲食美學也放到鞋子上去。畫「芒果冰」圖案時，江珮嘉就想到大家吃

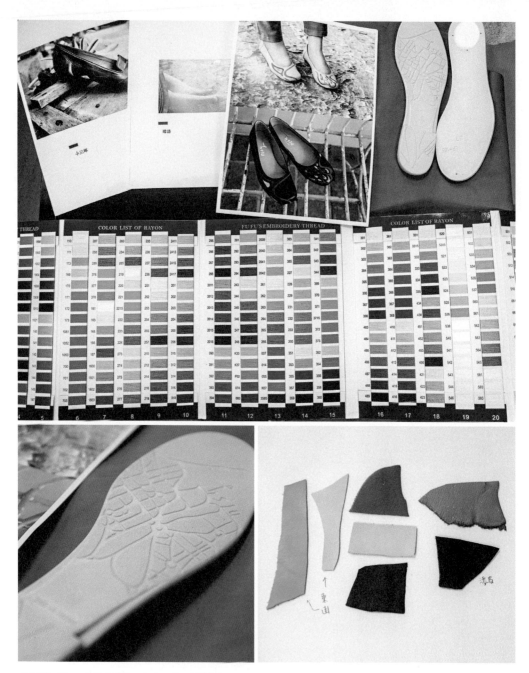

（上圖）繡hsiu位於臺南的工作室，滿是設計與創作的軌跡。（下圖）繡hsiu的作品注重細節，連鞋底都有圖案。即便都是牛皮，不同的加工處理方式也會呈現不同質感。

芒果時，會將它切成一格一格再掰開來吃，觀察生活中微小而有趣的細節，讓繡hsiu能夠從自己的生活經驗出發去做設計，而不唱高調。

採訪當天，兩個女孩受邀至臺北松菸設置快閃店（Pop-up Store），為了布置，兩人從前晚一直到下午採訪前幾乎都沒休息過。張積育現在已經是超級櫃姐，面對客人的態度既從容又熟練。

商品展示空間亮麗繽紛，襯托出新一季「冰果室」的主題，捧起現代版繡花鞋，可以感受到鞋上繡花的細緻線條、鞋面皮革的柔細曲線，以及鞋底乳膠的舒適彈性。這也讓我想起江珮嘉在訪談中提到，希望「繡hsiu」能夠成為一個代表臺灣的品牌，讓外國朋友看了也會發出「又美又舒適」的驚嘆，「就像我們看到義大利品牌的商品，會覺得『哇，好義大利喔！』一樣。」

<div align="right">文‧游惠玲</div>

刺繡是我一生的志業・林玉泉

「把美當作心裡唯一的目標，
就可以一路走下去。」
能夠一輩子做這「與美為伍」的行業，
永保那顆十六歲時的赤子之心，
人生怎麼會不美呢？

臺南的「府城光彩繡莊」有三十多年歷史，做的是「天上的時尚業」，專為神明手工縫製訂製服。

繡莊的創辦人林玉泉老師傅今年七十五歲了，滿頭花髮，卻還是整天笑咪咪的坐鎮店裡。「我不能休息啦！我怕人家找不到我，連過年也沒有休啦！」這位國寶級的刺繡師傅，早已是媒體、學生、觀光客競相探訪的對象。這一天，一位在宜蘭羅東教書的小學老師來訪，也拿起攝影機，記錄著刺繡的故事，想要讓孩子透過第一手畫面了解古老的工藝。

林師傅將小麥克風別在身上的熟練模樣，像是已經身經百戰的時尚設計大師，他嘴裡一邊開始天南地北聊起，手上正在進行的工作卻也沒耽擱，一邊為「神衣」別上小紅球，做最後的小設計。

裝飾，這是一座寺廟的委託案。多數人到廟裡，經常只是著眼在寺廟的建築、雕刻等硬體設施，倒是很少這麼仔細的「欣賞」過一件神的衣服。

這套神衣包括了帽子及斗篷，像是誇張卻精緻的娃娃衣裳，讓人忍不住仔細端詳。亮橘色的綢布上，光彩閃耀的金銀黃藍等色的蒼線（臺語用法，一般稱「蔥線」），編織成琳瑯滿目的龍雲各式圖騰，瞬間把觀賞者帶到一個如祥樂天堂般的異次元空間。

一形二體三色，缺一不可

翻開帽子內側，驚喜發現左右兩邊還各繡有一隻小龍，這兩隻藏在帽子裡的龍，是一般香客絕對不會看到的圖案，師傅卻還是「厚工」的繡了上去，是個讓神明穿新衣時看到也開心的小設計。

一直以來，臺灣刺繡就與宗教信仰緊密相連，林玉泉解釋，我們的刺繡傳承的是大陸的「閩繡」，但青出於藍勝於藍，臺灣現在發展出來的刺繡精緻重細節，更朝藝術品的方向發展。

而「臺繡」最大的特色，就是「立體高繡」，一條龍不是乖乖躺在布面上而已，牠要騰雲駕霧，像是準備要從平面上高飛起來一般。製作立體高繡要先鋪棉，將棉花整出形體，鬆緊拿捏要得宜，過於緊實則神龍飛不起來，太鬆散又不夠精神。林玉泉說，要做到栩栩如生，裡頭的棉花，就得要是「『拿捏成形』，而不是用塞的。」如此一來，龍身才能如蜿蜒的山丘般，高低起伏，穠纖合度、玲瓏有致。

店裡一幅幅的「八仙彩」，將老繡莊妝點得喜氣洋洋，鐵拐李、漢鍾離、呂洞賓、張果老、何仙姑、曹國舅、韓湘子及藍采和，再加上中央的「南極仙翁」，每位神仙各有不同姿態、表情活潑，繡在紅布上，熱鬧溫暖，充滿臺式美感。而「彩」又與「財」音近，對臺灣人來

說，掛上彩布更有招財進寶的吉利意涵。這傳統工藝未曾離開過傳統臺灣人的居家生活中，每每訂婚、結婚、新居落成、新店開張等節慶時刻，八仙彩就會出現。

在工作中看見生命價值

一幅刺繡作品會用到多種技法。技法展現不同，即便是同樣的作品，所呈現的樣貌也不一樣。

而刺繡首重「一形二體三色」，「時尚大師」林玉泉舉名模林志玲為例，他笑著比喻，「她的形體本來就很美了，再加上漂亮的服飾（指色），就更美了。」臺繡注重作品的形狀、立體感以及色彩，就像女孩身上的髮型、服飾和化妝，都是整體造形的一部分，缺一不可。

「跳紗」則是神衣上經常可見的刺繡程序，前置作業要先將棉花以棉線綑綁好，先做出形

（上圖）從繪製草稿出發，繡出一幅幅的作品。
（中圖）刺繡前，要先絣緊布帛。（下圖）蒼線要藉由工具「車輪」，才能進行縫製作業。

技巧更高的「古體鱗」工法，可平面、
可立體，十分細緻。

體，然後在其表面繡上各色蒼線。另外還有技巧更高的「古體鱗」工法，可平面、可立體，工法像是一片片的鱗片相互堆疊，十分細緻。

刺繡從基礎就注重細節，像是為固定蒼線的基本功「釘線縫」，是將金蒼（金蔥線）、銀蒼（銀蔥線）等繡材以繡線固定。在布面上，像是一條條蜿蜒曲折的軌道般，串連成不同的圖案。師傅強調，釘線繡的縫線下針要剛剛好落在金蒼、銀蒼兩側，不能突出、更不能歪七扭八，「才不會像『蜈蚣腳』一樣，不好看。」

這天上的時尚，繡花的樣式，隨著時代不同，也有不同的流行。鄰近光彩繡莊的臺南祀典武廟馬使爺廳裡有張「桌裙」，就是林玉泉十多年前的作品。老先生指著作品裡龍面說：「這就是當時的流行啦！會把前額做得很突出、誇張，現在就不會這麼做了。」

採訪當天，林玉泉還得趕往臺南麻豆、高雄岡山的廟裡工作，直到現在，他仍親自出馬，提供到「廟」丈量的服務。工作對於他，是生活與生命的一部分，在臺灣老一輩的師傅身上，職人精神展露無遺。

「這對我來說就是外出跑跑休息啦！」師傅從青春男兒十六歲的年紀，一路做到七十五歲成為府城繡才，別人怕工作累得沒法休息，他則是覺得有工作做更讓他看見生命的價值。一個動作重複近一甲子，那是早已內化成身體知覺的「透徹」，每一針該落在哪裡，他腦中早已內建「衛星定位」，再細微的距離都能絲毫不差。而對師傅來說，怎麼樣的作品才是「又美又好」？

林玉泉拿出兩幅作品來超級比一比，同樣是「盛開花朵」的主題刺繡，功夫好的作品，那綠葉上

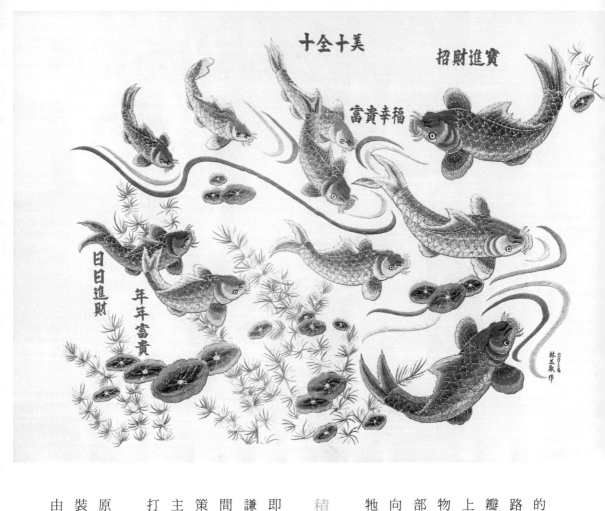

十全十美　招財進寶　富貴幸福　日日進財　年年富貴　林玉泉作

的脈絡，是能夠模仿自然，依照葉子的生長紋路去繡出來的，而不是呆板的平行線而已。花瓣的顏色也能如水彩畫般漸層錯落，站在枝頭上啼鳴的鳥兒，俐落的眼神，像是已經看見食物般準備俯衝。牠身上絢麗的七彩羽毛，在頭部、肩部、翅膀、尾巴都有不同色彩與紋路方向，想必創作者一定仔細觀察過鳥隻，才能將牠身上的羽毛安置鋪排得恰到好處。

積極跨界，為傳統工藝找出路

即便已經一身老經驗、好功夫，但林玉泉卻仍謙虛的說，「我也還在學習。」前陣子，連「人間時尚業」也找他合作。由知名造形師陳孫華策劃統籌，邀請「二○一四臺北好時尚金獎得主」設計師周裕穎和「府城繡才」林玉泉合作，打造「八仙彩」的新樣貌。

原本中國神話故事裡的八仙，幻化成在國際時裝界「喊水會結凍」的八位大師級傳奇人物。由周裕穎設計、林玉泉執行，林師傅同樣運用

一幅刺繡作品上，會用到多種技法。技法的展現不同，所呈現的樣貌也不一樣。

立體及平面刺繡等技法。特別的是，這次的八仙彩，不是繡在綢布上，而使用了時尚圈永不褪流行的「單寧布」，上頭更繡了「百年好合」四個字。

火紅絢鬧的「八仙彩」瞬間轉變為饒富時尚趣味的服飾配件，可作為披肩或是裙子。陳孫華特別邀請任賢齊及藍心湄兩位超級好朋友參與拍攝，兩位時尚人物掛上牛仔披肩，展現出傳統與現代對比的趣味，很想問問林師傅：「這

牛仔布八仙彩，也可以訂做嗎？」

這不是師傅頭一次跨界合作，他從店鋪後方，神祕的拿出幾塊畫了圖案草稿的黑布。原來，這是學校學生要製作畢業展，特別在布面上畫下設計草圖，邀請林玉泉來協助執行。師傅指著其中一個圖案興奮的介紹著，「我建議他們頭部可以做3D的。」能夠讓傳統在現代的設計上延續，是林玉泉最大的驕傲。

致力傳承，只怕學生不愛學

刺繡技巧對林玉泉這樣的大師級人物來說，早已經是行雲流水、回到「見山又是山」的境界。他笑說：「我自己還是喜歡做傳統的啦！」但他也樂於協助現代的設計，「我希望可以讓刺繡再傳承下去。」

「薪傳」二字，是林玉泉現階段人生最關注的焦點。造訪當天，店裡除了師母及一位資深夥伴外，還有兩位分別來自於基隆及高雄的學生，他們坐在年歲古老的繡架前，才不過兩、三個月的功夫，就已經能夠在師傅畫好的底圖上繡出作品，令人驚嘆。

過去林玉泉當學徒時，每天早上睜開眼就得上工，一直做到晚間十點才能休息。幾個學徒鋪了幾張板子，就在店裡睡了，有家歸不得，只有過年和中秋才能回去探望家人。那時，他才十六歲。

年紀還這麼小，想媽媽時怎麼辦？「就在心裡想吧！想哭的時候，沒人看見就好。」老師傅笑呵呵回答，彷彿以前的苦累，都已經雲淡風輕，轉化為一幅幅美麗的刺繡作品。

傳統上，學徒學藝要做上「三年四個月」才能「出師」，林玉泉強調，一定要撐過去，不然落跑可是丟盡顏面的事情，萬萬使不得。學藝要熟能生巧，學徒看的比問的多，當時許多技巧林玉泉的師傅都不會直接講，他就得學著看、試著做。終於熬出頭了，他回家開始接代

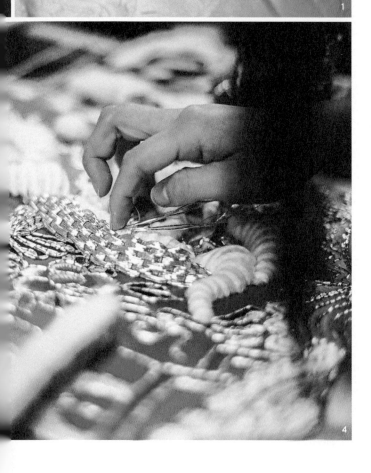

工工作，一直做到四十二歲，才開始光彩繡莊的生意。

林玉泉笑說現在自己做的是「保證班」，他胸有成竹：「我們也有速成班，一定把你教到會！」過去的老師傅都會「留一手」不傳給徒弟，現在林師傅是傾囊相授、精銳盡出，只怕

學生不願意學。連外籍觀光客到店裡來，都能體驗兩小時的刺繡課程，成果是將可愛的招財貓布袋給帶回家。

中午時分，店裡買了肉粥、便當，師母吆喝兩位學生停下手邊的工作，趕緊趁熱先吃飯。大家各自找空位往板凳上一坐，就熟絡地吃起飯

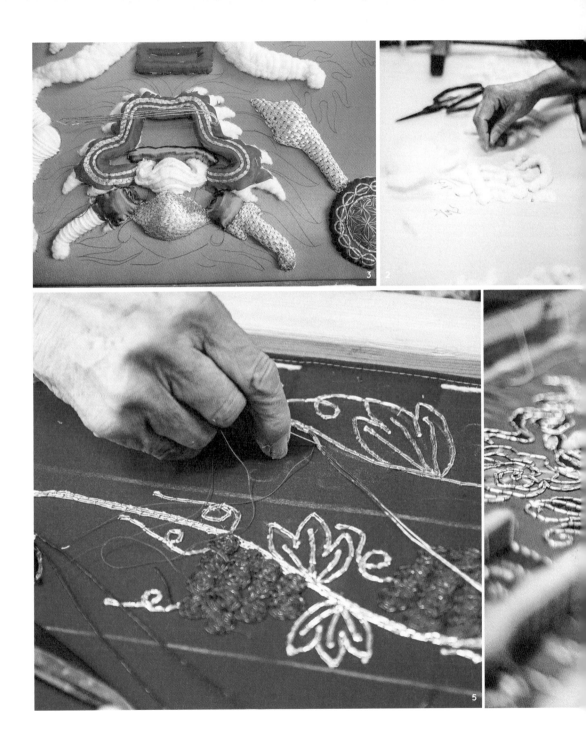

1. 先在布帛上繪圖。 2. 鋪棉花。 3. 將棉花以棉線綑綁，做出形體。 4. 着線縫製。

5. 「釘線縫」是以繡線固定着線，落針時要仔細，注意位置，作品才會漂亮。

來了。這幅工作與生活緊密結合的場景，林玉泉從十六歲起就置身其中，刺繡對他來說不只是工作，更是一生的志業。

「父親做鹽工，不希望我接他的工作，要我去學刺繡。」林玉泉笑說，做刺繡還是比較幸福，可以在室內吹冷氣，而能讓他孜孜不倦走過一甲子的祕密，自然是「成就感」加上「使命感」。他看見學生將刺繡作品轉化變成現代商品，心裡比誰都高興。臺南創意繡花鞋品牌「繡hsiu」的兩位創辦人，就是在光彩繡莊學藝，談起她們，林師傅的笑容馬上就掛到了臉上。他才剛學會使用手機的通訊軟體，就趕緊發了訊息給張積育，鼓勵她們繼續加油。

「這兩個學生很用功、很認真、很聽話。」林師傅喜歡學生問問題，「那是教學相長，我自己也有收穫。」去年，他更和這兩位得意門生一起參加由臺南市文化局所舉辦的「創意考工記」活動，設計主題為「週歲禮」，以老虎作為刺繡元素，將立體繡放入小娃兒鞋子、帽子及肚兜上，「我們拿到最高獎金，就是第一名啦！」

林玉泉曾在接受媒體採訪時說過一句令人動容的話語：「把『美』當作心裡唯一的目標，就可以一路一直走下去。」能夠一輩子做這「與美為伍」的行業，永保那顆十六歲時的赤子之心，人生怎麼會不美呢？

文‧游惠玲

祀典武廟馬使爺廳內的桌裙就是林玉泉師傅
的作品，龍首被刻劃得生動繽紛。

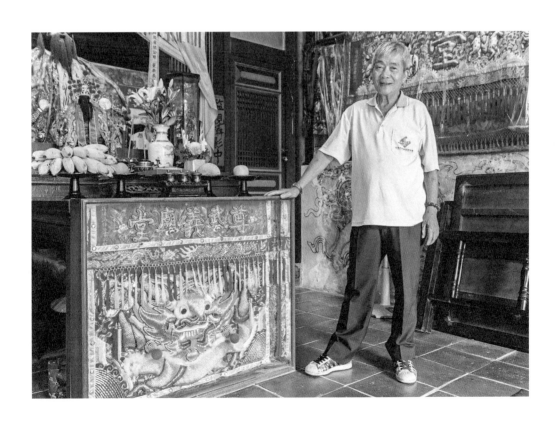

陳俊良 × 慢鏝

價值觀契合，像兄妹般相互照拂，設計師陳俊良與慢鏝雙人組是夥伴、也是戰友。他們心中仍有熊熊火焰，希望用設計的力量，讓臺灣更美好。

陳俊良——全方位的創意人，獲獎無數，包括亞洲最具影響力設計大獎、德國紅點「國家設計獎」視覺傳達設計金獎、法國國際海報沙龍展首獎、經濟部頒發商業創意傑出獎。

慢鏝——陳郁君和謝旻玲創立於二〇一〇年的金工品牌。希望以持續創作和策展為國內金工藝術帶來更多可能，已與二百三十多位藝術家聯展、超過一千五百件作品在臺灣被看見。

151

把設計做大，讓臺灣更好．陳俊良

陳俊良從不自我設限，
始終對本土創意投以溫暖而專注的目光，
持續策劃展覽、拉抬年輕創作者，
念茲在茲腳下這片土地，
他半開玩笑地說，要「用設計救臺灣」。

對於陳俊良，媒體總不厭其煩地描繪。他的聰明幽默、他的風度翩翩、他幾不離身的墨鏡，還有，他那井然有序卻又不失驚奇的人生軌跡。

財經雜誌美術設計出身，年屆而立時自立門戶，陳俊良以五年為一單位，轉動著人生齒輪：第一個五年為公司草創時期，名曰「組織年」；第二個五年積極參加國際比賽，並簡約設計風格，定調為「風格年」；第三個五年，他參與商品開發與設計，代表作是二〇〇五年「天圓地方」國宴餐具，這段期間是「個性年」。而從第四個五年開始，他涉足策展領域，今年他的公司「自由落體」成立第二十三年，也是他的「服裝元年」。

「跨界」、「嘗試新領域」的標籤一張張貼在身上。如今，這個問題又重新丟回到眼前，很顯然，陳俊良自有主張。

「如果你對設計的認知就這麼大，」他坐在二樓的辦公室裡，身體微微向前傾，兩手掌心拉開二十公分距離，好像在抱一顆籃球，「沒錯，我是跨界。但如果我心中設計涵蓋的遠比這還要大，」他將雙手平展開來，儼然胸懷天地之勢，「那麼，我可能根本還沒踏進去。」

一言以蔽之，高度來自態度。而陳俊良對世界的態度，從童年時代，就已經定下基調。

來自出版世家，自立門戶創業

陳俊良的父親是日本留學歸來的的本土知識分子，除了曾任職《臺灣時報》等媒體，還開了間出版社，時常「拎」著這位早慧的兒子外出採訪，打開孩子與世界聯繫的第一道門。陳俊良兒時最鮮明的幾個記憶，除了常在書桌上看到爸爸以毛筆寫下便籤，就是跟著大人翻看報紙，字裡行間構築出自己一片天地。

馬上洗手，第二天手馬上爛掉。」

這段經驗，至今在身上留下印記：始終視書法為重要的創作元素。而小小年紀、過於稚嫩的小手長期接觸油墨，讓陳俊良得了富貴手，他幽默笑稱自己是「天然識讀機」：「只要碰到不是天然染料的衣服，或者教課摸到粉筆沒有

粗糙指尖的背後，其實飽含深情。家庭教育讓陳俊良對書籍和平面設計始終懷抱與眾不同的關照。從臺藝大畢業之後，第一份工作就是在財經媒體擔任美術編輯，父親出書、他編書，既是血脈相承也是克紹箕裘，之後創立「自由落體」設計公司，除了一展抱負，也是想榮耀出版業的爸爸。然而，十年、二十年過去，從平面設計跨足產品設計，路愈走愈長，心卻愈來愈不踏實：「好像一列火車，走著、走著就要脫軌了。」他蹙眉思索：「究竟是外頭風太大，還是車子條件太糟糕？如何才能走到對的地方？」

陳俊良一改不戴配件出門的習慣，重要場合總是別上慢鏝的作品，相挺提攜之意明顯。

解套方法便是把「設計」的概念做大。二○一○年，臺北世界設計大展開始籌辦，他毅然決然接下策展任務，朝全方位策展人身分邁進。五年多來大鳴大放，以每年十檔展覽的速度前進，到二○一五年中，已經做了四十多個展覽。也是透過策展，有了和慢鏝合作的機緣。

二○一三年，自由落體和花蓮縣文化局敲定合作，將以臺灣玉石為主角，籌辦為期三個月的大型展覽。陳俊良想起在豐濱鄉的國中遇到的一位工藝老師，已經浸淫玉石創作二十多年，同時，也想起了幾年前因朋友介紹認

從設計師到策展人，陳俊良如今轉進時尚界，推出自有服裝品
牌。配件部分正是跟慢鏝合作。

識，卻一見如故、親如兄妹的謝旻玲。一位是質樸的臺灣傳統工匠，一位是從海外取經歸國的創作者，「這兩個人有沒有可能透過我的媒合，碰撞出火花？」他沉吟思索，決定要別開生面，讓截然不同的工藝者同臺創作，「玉質臺灣」的基本班底，就這樣敲定。

這是一段煎熬且快樂的日子，資源不多，但企圖心很大。午後一群人聚集在咖啡廳裡，幾枝筆、幾個腦袋幾張嘴，這塊玉可以這樣利用、那件首飾應該那樣設計，信手拈來就是白紙上的草稿，「我們價值觀契合，像家人一樣親密。」是夥伴、是戰友，心中有火焰，希望貢獻一己之力，讓臺灣更美好。

除了細節，更要格局和驚豔

然而，這不代表陳俊良和慢鏝之間的交往，只是你好我好大家好的一團和氣。除了是親密的兄長，陳俊良還是嚴苛的前輩。慢鏝構思前景，他幫忙出主意，看旻玲、郁君日夜加班操勞，他跟著擔心，不論是設計理念或作品，只要不合格，從不放水，「她們常被我罵到臭頭，」陳俊良笑著說。

每一頓「臭罵」也許更像是春風化雨。超過三十年業界經驗，陳俊良腦袋裡總有用不完的點子，有一回，眼見兩位女孩又因為策展坐困愁城，他信手拈來一帖良方，實地分享給兩位妹妹，展覽真的可以和想像中的不一樣⋯⋯將棉紙丟入稀釋的藍寶樹脂後撈出來晾乾，就是質地特殊的展布；再買幾根水管

|陳俊良　提供|

陳俊良的設計手稿。

切成小截，成為大小不一的圓圈，剛好做展臺裝飾，如斯設計，破格、省成本，還令人眼睛一亮。「這樣布置，不能展珠寶嗎？」他苦口婆心，希望扭轉觀念，讓慢鏝知道策展方式真有千百種，「做好展覽不一定要花大錢。你們都敢說珠寶可以不囿於傳統材料，為什麼不大膽破界？棉紙當展布、水管做裝飾，這個展覽還可以名為『不只是金工』！」每回看著兩位慢鏝女孩為了籌備展覽熬夜加班，他都心疼到近乎要生氣：「別什麼事情都悶頭自己做，為什麼不找我幫忙？」

但平心而論，兩位女生遲遲不「求援」，其實非常好理解：相對於自由落體承接動輒數百上千坪的大型展覽，尚在起步階段的慢鏝，展覽規模一定是小

得多。然而，場地大小似乎從來不是陳俊良的重心，他專注於創造大格局。

和慢鏝兩位金工專業出身的設計師不同，與其對細節吹毛求疵，每一環節、每一角落都謹小慎微看待，陳俊良更願意把時間精力花費在創造驚喜和提升眼界，「我心中的展覽要簡單、大器，觀眾一踏進會場就發出『Wow!』的驚嘆聲。」

以展覽重現在地工藝精萃

他確實做到了。從二〇一〇年「尋找失落的百工」向本土職人致敬、二〇一一年「妙法自然」借臺灣書畫家作品探詢模擬自然的可能性、二〇一二年「原來臺灣」向下挖掘原住民文化，到二〇一三年「玉質臺灣」重現在地玉石之美，「陳俊良出品」的展覽，不僅獲得全國性的迴響，甚至將影響力延伸至海外。

如果二〇一三年深秋有機會踏入位於花蓮縣文化局的石雕博物館，你不能不為空間中的展品和光影震懾——以本土墨玉、藍玉、雪花玉和各色玉髓打造的器物，疏密不一地擺放在足以讓數十上百人共同用餐的大型方桌上，是杯、皿、是食器，甚至掛上天花板成為大型吊燈。眼前的一切既是流動的，也是靜態的，濃烈視覺衝擊讓人恍惚間有若走入巴洛克畫家卡拉瓦喬的作品裡，待想起創作素材皆為玉石，心中又忍不住迴盪起《琵琶行》那句耳熟能詳的詩句：「大珠小珠落玉盤。」如今，真是玉盤們上桌了。

另一系列展品則出自謝旻玲之手。結合西方金工技術，玉石在她手上成了一只只配件，或玲瓏，或前衛，走出傳統銀樓式的匠氣雕琢，作品雖小，也能引發驚奇。

陳俊良對於後輩愛深責切，雖然面對面時「砲火」不曾間斷，可人前一問起欣賞的臺灣年輕設計師，他對慢鏝總不遺餘力地讚美：「慢鏝的東西比較中性，不像珠寶首飾，更像藝術品，這跟創作者雕塑背景有關。留歐經驗，讓她們材質選擇更多元，開創出更多可能性，走在國內風氣前面。」陳俊良一手創辦的男裝品牌就選擇和慢鏝合作，甚至一改不帶任何配件出門的習慣，經常別上慢鏝的胸針，相挺之意相當明顯。

丟掉「小確幸」，擁抱「大確信」

從平面設計、產品研發、展覽策劃，到如今自創服裝品牌，沒有框架，彷彿天空才是他的極限。花樣愈玩愈活、愈玩愈多的同時，陳俊良卻始終對本土創意投以溫暖而專注的目光，持續策劃展覽、拉抬年輕創作者。念茲在茲始終是腳下這片土地，他半開玩笑地說，要「用設計救臺灣」，紀錄並喚醒更多人的共同記憶和情感。

對於近年來臺灣流行的「小確幸」，陳俊良則深深不以為然。在他看來，臺灣已經夠小、夠缺乏資源了，更應該昂首闊步，捲起袖子做些大事情。他

「自由落體」辦公室一角。家庭教育讓陳俊良對書籍和平面設計始終懷抱與眾不同的關照。

說，比起「小確幸」，我們更需要「大確信」，而把事情做大的方法，便是藉由閱讀和思考，不斷積累知識、消化，最後沉澱為智慧。「所謂美，都是比例原則而已，人生於是最重要的是，用學習到的智慧提升生活。」

文‧黃采薇

熱情又堅定，捍衛手作精神．慢鏝

受西方工藝洗禮，
陳郁君、謝旻玲回鄉自創品牌，
跳出框架、以更自由的思考方式，
為臺灣金工展開新視野。

六　月的早晨，原本就悠長的夏日彷彿被拉得更高更遠。陳郁君和謝旻玲在紹興南街店的鋪子裡，開始慢鏝漫長的一天。

屋齡超過三、四十年的兩層樓房經過設計師巧手改建，上半年才新開張，已經成為室內設計雜誌報導的創意作品。二樓是工作室，一樓是展示空間和櫃檯，邊角特別開了天窗，讓清亮的陽光得以直接照在作品上。

「我們找的室內設計師很妙，」慢鏝的兩位主人介紹，當初老公寓要翻新時，和設計團隊前後一共規劃了十個版本，每次開會長達五、六個小時，不斷討論、發想，剛開始雙方互有堅持，可深入交流發現竟然是彼此的知音，於是一年後「玩」出了眼前別具風格的空間。

從和設計師合作過程，似乎很能看見慢鏝做事情的一貫態度：以自我探詢和多方交流，給予創作更多可能性。比起「效率」，兩位女孩更關心做的事情是否「有意思」。就如品牌名稱慢鏝，「鏝」在古籍記載中為一種扁平帶柄的工具，「慢鏝」兩字合而為一，說的是用心體知工匠們對於每件工藝品的巧思與心力，而MANO則是義大利文中「手」的意思，在物欲高漲的後工業時代重新感受手作工藝的價值，或許就是慢鏝最想帶給世界的理念。

德義荷臺四國混血，催生慢鏝

常言觀察一個人，先看他的原生家庭，這原則對於品賞慢鏝也同樣適用。

陳郁君從臺大外文系畢業後，決心追隨興趣，到義大利翡冷翠Alchimia Contemporary Jewellery School進修，在那裡愛上當代首飾

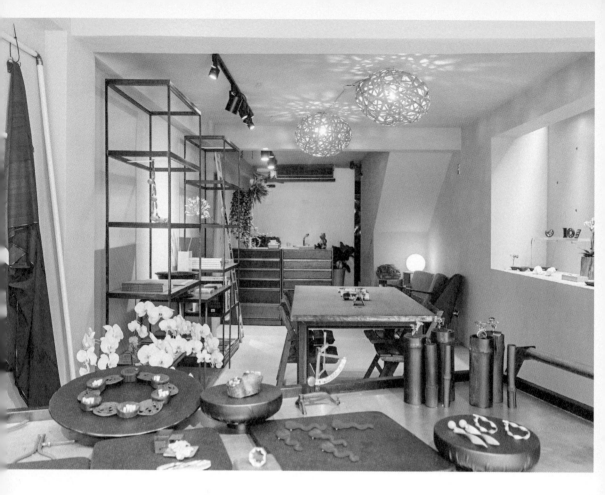

創作。結束六年義大利生活後，又到荷蘭居住九年，東西文化中的理性與感性、內斂與外放、律動與沉靜是她創作、思考的主軸；謝旻玲則是在臺藝大時期就主修雕塑，之後又到德國哈瑙國立金工學院進修，二樓工作室裡，仍看得到她留德時期的課堂作業和筆記，標註清晰、不失毫釐，完全承襲了德意志民族的嚴謹和一絲不苟。

東方女孩受西方工藝洗禮，留洋多年後回到家鄉創立金工品牌，讓慢鏝從初誕生就是個「混血兒」。她們從不諱言，海外生活對兩人價值觀影響甚大，「影響最深的，是給予我們跳出框架、更自由的思考方式。」在歐洲混藝藝術圈的朋友，有的白天專心創作，晚上則來到酒吧上班，身兼策展人、音樂家，甚至表演者，和華人圈「三十而立」，到一定年紀就必須結婚、買房、擁有一份穩定工作的價值觀大不相同，「我恍然大悟，生活不只有一種過法。」

年輕的陳郁君學習到，原來個人的價值是可以靠自己創造出來的，這些自發性能量成為她們

創作道路上有力的心靈支持。

很困難，卻有太多事情可以做

慢鏝著迷於手作的原因很純粹：它博大精深的美學觀、創作者留存其中的痕跡和人情味，還有高速時代裡，殘存於人性中，對細活慢工的點滴眷戀。

這樣的想法卻在回到臺灣之後有了更遼闊的延伸。她們很訝異地發現，在手作當代首飾領域

和設計團隊一共規劃了十個版本，將老屋翻新，才有現在的「慢鏝」。一樓是展示空間，二樓是工作室。

裡，許多海外已經習以為常的表現方式或消費習慣，國內卻付之闕如。想來也是，歐洲大城市裡從美感建立、概念陳述，到更實際銷售通路、展出藝廊一應俱全，而幾年前的臺灣，「金工」尚是個大眾半陌生的領域，提到首飾，更多人浮現在腦海的第一個念頭便是「珠寶」，像是擺放在銀樓裡、常惹搶匪光顧的金項鍊，或是奶奶手腕上的翡翠。

聽起來又是個「到非洲賣鞋」的故事，國內當代首飾幾近於「荒原」的現況讓兩人一則以

慢鏝的作品大器,簡單的造形卻值得被再三品味,這就是
現代金工的魅力。

慢鏝將歐洲藝術圈內前衛的金工理念帶回臺灣。上圖
為慢鏝參與由陳俊良策劃的「玉質臺灣」展覽的作品。

喜，一則以憂。尚不成形的市場，難免讓人擔心，但同時也代表她們有大把事情可以做。

至此，慢鏝開始了「游擊式」的策展之旅，成為國內愛好者向外探索的平臺。套句陳郁君的話說，手作如同呼吸，金工如同生活，而策展像每隔一陣子會想吃頓大餐，除了感官上的過癮，也為了攝取更多養分。

果然，慢鏝不久就為臺灣帶來了第一頓「大餐」：國內第一次大規模歐洲金工展覽「有無存貨」。「有無存貨」是二○○九年發起於荷蘭的展覽，召集了七十位金工創作者各創作五件作品，以仿五金店的空間配置展示作品。謝旻玲形容，傳統金工展覽總害怕參觀者看不見展品，「有無存貨」卻把每件作品包於盒中、吊掛在纖維板上，並附上標價牌，展場裡還有收銀機、購物推車，真的很有「賣雜貨」的感覺。慢鏝成功說服策展人讓這個新意十足的展覽登入二○一○年的臺灣設計師週展出，雖然展廳不大，卻意外獲得諸多回響。

真心想做，整個宇宙都會幫你

凡親身接觸過陳郁君和謝旻玲的人，很難不被她們的熱情感染，這很能解釋創立六年來，慢鏝何以多次讓奇蹟降臨，化不可能為可能。

包括，赴香港看展覽、意外巧遇日本著名建築師暨設計師黑川雅之，在沒有任何準備的情況下毛遂自薦，竟然促成二○一一、二○一二連續兩年的展覽合作；經由朋友認識陳俊良，進而結為可比家人的親密友人。如今，陳俊良自創服裝品牌，就選定慢鏝為合作夥伴。

「我們什麼都沒有，沒有名氣、沒有經費，甚至沒有太多經驗，這些厲害的前輩為什麼一次又一次願意不求回報地幫助我們？」採訪中，她們一再感嘆：「老師們太無私，而我們實在太幸運了！」

但或許，這些偶然都是必然的，從愛上金工、愛上現代首飾的那一刻起，陳郁君和謝旻玲不

各式金工工具整齊地擺放在桌上。在後工業時代重新感受手作工藝的價值，或許就是慢鏝最想帶給世界的理念。

會放過任何相關大小活動，像海綿一樣吸收，再投以熱情。看到她們眼神中閃爍的光，讓人想起《牧羊少年奇幻之旅》裡激勵人心的名句：

「真心想做一件事情，整個宇宙都會聯合起來幫助你。」

選擇了一條相對困難的路，過程滿是荊棘。但

從另一個角度看，這又有什麼值得害怕的？狂風驟雨在前，可宇宙力量與你並肩。

生命短暫，活出夢想

從二〇一〇年開始策展、舉辦講座，二〇一三年，慢鏝訂了為期一整年的展覽計畫——在當

時泰順街的「找到咖啡」搭建起「MANO慢鏝當代首飾物件平臺」，猶如三百六十五天後到期的藝廊，平均每六個星期換一次展出內容，像是一場又一場當代首飾的派對。

密集展出的另一個說法是自我壓榨，陳郁君就感嘆，這「像是自己為自己開了一所學校，永遠有學不完的新鮮事，當然也有許多熬夜工作的背後辛酸」。有趣的是，為了堅持「手作精神」，慢鏝連上千張展覽DM都親自手折，表裡如一到自虐程度，謝旻玲微笑著給了一個答案：「沒辦法，我們就是對有趣的事情沒有抵抗能力。」

二〇一五春天，慢鏝再次蛻變，以「手造」為出發點，開設概念選品店「MANO慢鏝選東西」。除了飾品，店內也加入立體物件、織品、手工包、燈飾，甚至文具；陳列作品外，這裡還會是展覽、講座或相關藝術活動彈性使用的空間。總歸一句，慢鏝想做的事情無非是發掘更多具潛力的創作者，讓投入情感揉捏的

故事百態被更多人看見。

「工業化時代讓人重新省思人與人之間的關係，還有人和自己的手和內心的連結，愈來愈多人想找回人與土地、自然、和自己的關聯。當冰冷的機器和電腦不再滿足人們的需求，手造的價值將再起。」慢鏝堅定地相信著。

<div align="right">文·黃采薇</div>

好物相對論——皮革

王慶富 × 謝政倫

兩人的交會來自彼此對用物與審美的相知相惜。在王慶富眼中，謝政倫作品，不做作，不表面形式，是「有價值」的不修邊幅，非常不容易。

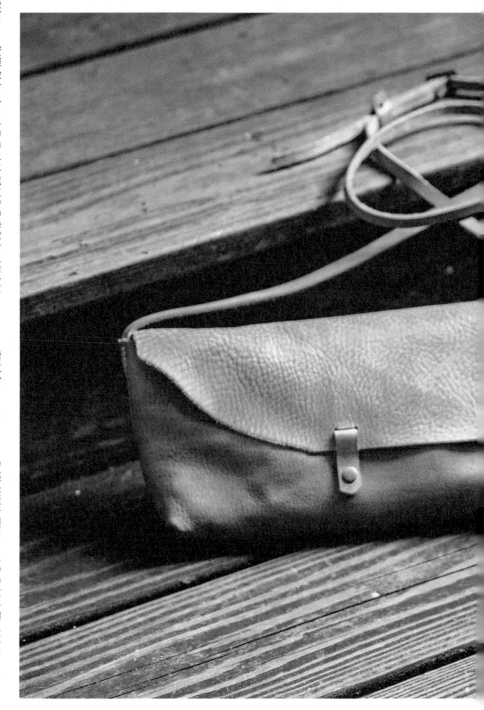

王慶富——資深設計人，二〇〇二年成立「品墨設計工作室」，二〇一一年設立「品墨良行」。二〇一四年以生活概念「晒日子」系列獲香港設計週「亞洲最具影響力設計大獎」。

謝政倫——Darren，曾經是廣告製片，二〇〇六年和太太Phoebe在臺北東區成立「figure 21手工包房」。靈感來自生活觀察，喜歡依循原始皮革曲線製包，是物盡其用的職人。

重新定義對美好生活的想像 · 王慶富

不被物所役，
不斷提醒自己要再更單純一點，
要更慢下腳步好好生活，
物與人的關係是可以一起共老的。

王慶富，身邊的朋友都習慣叫他「小富」，是一位在生活與工作上都很有自己態度與想法的資深設計人，但他原本學的是食品衛生，並非設計本科出身。「我覺得美感這件事情，是天生就有的，就像我二姊，也不是學設計的，就很單純直接憑著自己的美感經驗製作出織品來。」小富說話的口氣緩緩的，經常露出閉目沉思的神情，原以為他要吐出一長串高深言論，想不到卻都是很簡單的語詞，一如他的設計語言，很有生活感，沒有過度深奧多餘的包裝。

對小富來說，設計需要從真實的日常裡汲取靈感，必須有活著的感覺，並保有根本和純粹，才會有好作品產生。以拿到國際設計獎的「晒日子」為例，工作室利用高厚環保紙，配上有日期的透明片，放在太陽底下日晒，紙張隨著日晒時間逐一變黃，與遮蓋處保留的原色產生對比，藉由自然顯影，創作出獨特的圖案。另一本獲得臺灣「金蝶獎」首獎的《媽媽經》，則是從母親的碎碎念中獲得創作靈感，並以特殊的「經摺裝」方式呈現。

這樣的工作態度，也反映在他與生活物件之間。在「品墨良行」裡，我們看見的自製品或工藝選物，都是小富憑感覺尋來的，「不偏好名家，選擇好用好看，感覺對的商品」是他的選品原則，也因此，我們有機會從店裡認識了 figure 21 的皮革作品。

（上圖）「日出而作，日落而息」是工慶富實踐工作與生活的態度。（下圖）拿下國際設計大獎的「晒日子」系列。

初次合作，給彼此最大的信任

小富和 figure 21 的共同朋友是一位攝影師，二○○九年，小富要在高雄開手作雜貨店，店內需要一些手作物件，透過這位攝影師朋友的介紹，來到 figure 21 在臺北東區的手工包房。

「一開始見到 Darren 和 Phoebe，兩位表情都很酷，話不多。當時覺得開店計畫光用口說，不見得清楚，乾脆直接給他們看平面圖，剛好我的工作是平面設計，提供好看的平面圖對我來說不是難事。Darren 和 Phoebe 聽完之後，認同我們開店的想法，也願意支持我們做這些事。當時，figure 21 還沒有任何寄售點，我們是第一個，真的是給了我們很大的信任。」小富回憶起雙方認識的開始。

他曾經請 Darren 為自己製作包包，當時只表達希望可以放下筆電跟書，外型並沒有特別的要求，小富還是希望能讓 Darren 多主導一點，「信任職人，就像是別人找我們做設計一樣，也希望能夠得到對方的信任。」

選品的寄售上，小富也完全信任創作者，讓 figure 21 自行決定要寄售哪些類型的皮件。如果產品放了一陣子，還沒有動靜，Darren 會到現場進行調整；有時會帶回自己臺北東區的店，商品常很快就被客人帶走。

談到關於生活選物的必要原則，王慶富閉著雙眼，很認真地思考，吐出「實用」二字。喜歡簡單的小富，認為生活物件不應該只強調設計，實用才是最基本的，也就是「物件本身要好」。figure 21 在小富眼裡，偏感性一點，但理性是隱藏在裡頭的。「他們有很好的敏銳度，會觀察對象的使用習慣。不修邊幅的基礎其實是經過思考的，這是『有價值』的不修邊幅。不做作，不表面形式，這一點非常不容易！」

在差異之間互相學習

在小富的觀察裡，現代人選購商品好像在買一個設計，容易被酷炫的設計外型牽著走。小富檢視自己的平面設計工作，認為「平面設計通常是不具備機能性，這點和會考慮生活使用的工藝家，是有差異的。」

面對用物的審美觀，小富覺得與生俱來的美感不容易隨著年紀而有太大的改變的。「如果一定要說有什麼變化，我會期待物件能更實用，這和自己的生活經驗有關。當每件事情都嘗試過、也吃過虧，便能理解物件有其不完美的道理，目前，我還是會以最實用為優先。」

就像是每日習慣喝手沖咖啡的小富，咖啡之於他，是種享受，唯一要求是豆子必須新鮮，但並不會因此特別使用銅壺、名杯。在生活工藝品裡，也不見得只眷戀名家用品，譬如他形容自己並不會期待廚房用具都是「柳宗里」。

（上圖）咖啡之於王慶富，是一種生活享受。（中圖）將家的感覺延伸到店裡，簡單的滿足。（下圖）品墨工作室有間紙的材料室，提供各式紙材，讓非設計出身的民眾，也能參與認識。

「我懂得欣賞，但生活裡不見得真正需要，國內的手作品牌目前有個情況是——我們只停留在自我感覺良好的階段。民生用品應該是每天都會使用到，真的不會因為包裝好看而去買。」小富點出一般人用物的迷思。

所謂「手感」，小富認為，意指獨一無二，但手感的價值與實際的價格需一體衡量。「我也會欣賞手感的物件，但如果跟我的荷包有衝突，是會在意的。回到店鋪經營，當我在為物品定價的時候，同樣會考慮不能把自己虛的

對王慶富而言，figure 21的皮革作品是感覺對的商品。

成本訂在消費者身上。有時候，成本高的原因是出在商品開發、管控上的不當，或是，怕自己盈虧、賠錢而讓成本提高。在我的立場上，應該要多思考消費者為什麼要買單，畢竟，大家能夠選擇的東西太多了。」

有真實的生活經驗，才有溝通交流的基礎

溝通與觀察，是小富擅長的。他會先去多了解創作者的出發點，再針對現有的樣貌，例如杯子大小或造形或色彩，提出設計師觀點的評估。對於自己較沒有經驗的材質類型，小富則很信任創作者，最多就是以自己日常使用的生活心得給予建議，例如每天要沖咖啡，是要一指還是二指伸入壺把內圈等很實際的操作經驗。還有些東西是根本無法提出建議的，例如茶道，因為自己並沒有喝茶。當小富分享這些「親身觀察時，我們發現「誠實面對自己」，原來是人的最大資產。

身為設計選物店的經營者，小富也分享自己的心得，「經營一件事情、一間店，需要內化很多事情，必須培養出定力，才能夠靜得下來，一步步完成訂下的目標。這個過程，很像是一場修行。從創業到現在，我也比較了解自己，個性還是急，思考沒有這麼周全，甚至跟年輕的自己相比，勇敢好像少了一點。」

工藝家、創作者彼此氣味相投，互相欣賞，在眾人眼裡是很迷人的一件事。當小富在談論物與生活的看法時，總不斷提醒自己，不被物所役，要再更單純一點，要更慢下腳步好好生活，物與人的關係是可以一起共老的。

品墨設計工作室門前，有一幅「日出而作 日落而息」的海報，設計師小富適其所位，藉由一連串的創意發聲，重新定義對美好生活的想像。

文‧沈岱樺

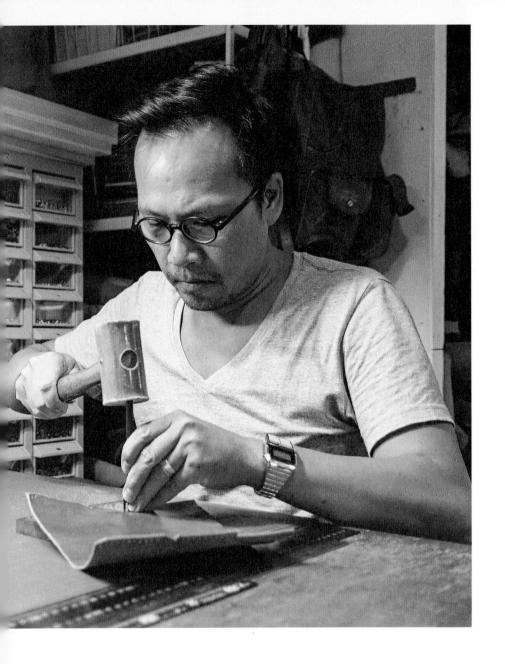

破邊，成就不規則的美 ● 謝政倫

我的經驗是

吸收東西後，就不要再去回想，

應該把思想揉進皮革裡，用自己的方法去做。

即便是破邊，都可以做成一件美好的作品，

將不規則成為包包的特色。

周

遭朋友有人使用皮件，卻不愛名牌，專找手作職人訂製，「figure 21」是其中經常被分享的內行名單。這個由英文和數字結合的手工包房品牌，是由一對少話夫妻所創立經營，工作室位在臺北忠孝東路四段一個小小的巷子裡，店鋪結合工作室的方式，很能滿足一窺職人工作的好奇心。

這對夫妻，Darren和Phoebe，的確如傳言中的「少話」，但經過一連串的聊天互動，發現他們只是不主動打擾客人；當你準備提問時，皮革人生的創業故事，已經開始在你的面前逐步翻頁。

把思想揉進皮革裡

謝政倫曾在〈生活。味道。革小物〉這篇文章中提到自己對皮革的想像：

「生活裡的皮革是什麼？這麼想著。該只存在著用途，而不該劃上價格，也須置放性格於內。」

做了近十年的廣告製片，Darren擅長從無到有，整合一切，然後完成。「二〇〇五年，對自己開始茫然，工作使不上力，決定休息一年。原本決定出國唸純藝術，後來沒有申請到喜歡的科系，決定不出國了。在那一年裡，除了零星接幾個工作外，多數的時間都坐在路邊喝咖啡觀察人。當時，觀察到路人的包包，為什麼都不好看、為什麼都是同一個樣子，便萌生出一個很簡單的念頭：「何不自己來做包包？」Darren回憶與皮革的相遇，根本不在原訂的人生計畫裡。

當做包念頭出現後，他便跑到誠品書店翻了一個小時的書，接著到後火車站買材料，從自家

的書桌展開實作，這是手作皮革最早的雛形。Darren不僅發揮製片工作的本能，把製作皮件會用到的材料，都一一找回來研究；也因為過去拍片的經驗，每次都在接受新挑戰，所以不會執著於既定的工作方法。「我的經驗是吸收東西後，就不要再去回想，應該把思想揉進皮革裡，用自己的方法去做。因此，即便是破邊，都可以做成一件美好的作品，將不規則成為包包的特色。」

習藝之路上，Darren屬於無師自通，從一張皮開始塑型，捏出心裡所想的包款，初期作品的藝術感比較強烈，想要顛覆大家認為「有品牌的包包才是好看」的既定看法。但在陸續接受朋友、客人訂單之後，做包的想法開始有了轉變，包款外型如何簡化到好用，並且保有figure 21不規則的美感，才是該練習的功課。

那為什麼命名「figure 21」呢？經常跑到後火車站找材料的Darren，有天在太原路某間店裡，翻到很珍貴的鋼字，字體歪歪斜斜，不精緻卻拙得很有手感。裝鋼字的鐵盒上印有「figure」英文單字，因為出自好奇，便開始去查「figure」的字義，Darren發現這個字非常棒，除了代表物件、公仔，原來還有「塑型」的意思，便開始用「figure」作為個人的品牌名稱。

很會做布包的太太Phoebe，則用「P21」作為自己的布包名號，P取自英文名的第一個英文字母，21則是Phoebe的生日日期。直到夫妻決定一起開店，便結合兩者，成了「figure 21」。「從一張皮捏成立體」，就是他們在做的事。後來，廣告圈的朋友稱讚名字取得很好，唸成「figure to one」，為特定的一個人塑造一個屬於自己的物件。Darren笑說，「這完全純屬巧合。」

靈感來自生活和想像不到的地方

從創作到創業，由作品到產品，職人如何在商業市場上既滿足客人需求，又能保持自我的風格，是一場永無止境的摸索。「曾經有客人問

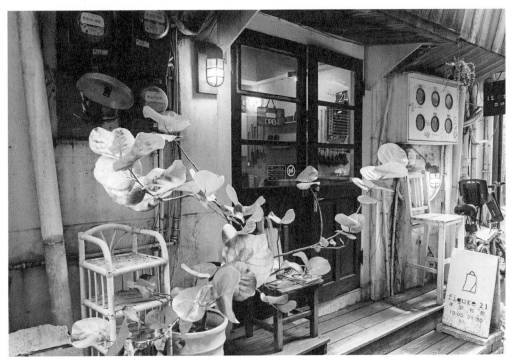

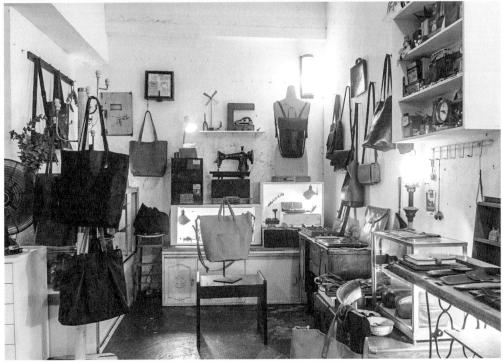

開在東區小巷弄的手工包房，是麻雀雖小五
臟俱全的工作室兼店面。

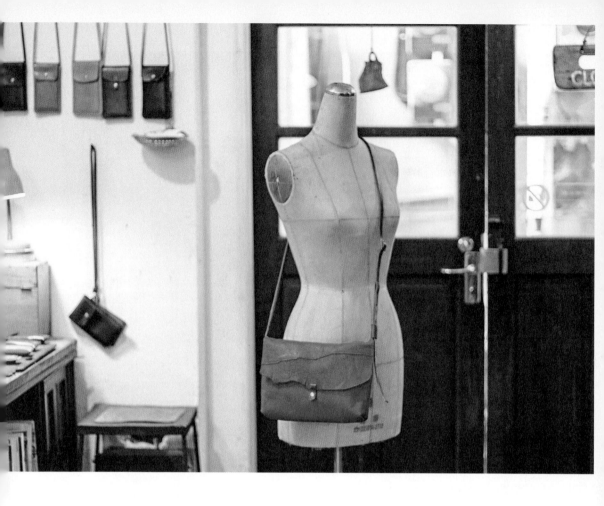

過我：『一般包包做完應該是新的，但為什麼你的包看起來卻像是用了很長一段時間？』Darren說這就是細節的後處理，也許是透過拋磨、上蠟等方式，讓皮件紋理透出使用過後的時間溫潤感。

figure 21的皮件都有不完整的收邊，但不規則並非沒道理的歪成一邊，「如何創造出平衡」是關鍵重點，Darren比喻這和設計排版是同樣的道理。皮件的平衡感除了表現在視覺上，還必須考量到融入生活的使用性，這和年紀、歷練、觀察人的細節度……等都密不可分。

創業初期的技巧尚未純熟，Darren在過程中邊做邊學。例如，參考其他的皮革手工作家，研究他們是如何抓比例。日本方面，他看江面旨美的書，也會看一些法國、義大利等國的工藝廠牌皮件，這些對Darren來說，都是讓自己精進的資源。

觀察日常生活，更是必要且重要的養分。當客

謝政倫重視細節的後處理，讓皮件紋理透出
時間的溫潤感。

人走進店裡，背著好看的皮革包，Darren會去觀察它的比例，或者研究它運用了哪些技法，讓包包變得好用。Darren將對自己有幫助的，全部都記在腦子裡，再內化成屬於自己工藝的一部分。

「只要有想像力，在腦子裡進行建構，就有辦法拆解。舉個例說，先構想這張皮如何捏，

是不是自己要的感覺，做起來會不會順手等⋯⋯」對Darren而言，靈感是來自於生活和想像。不見得會在自己的本業裡找到想法，以他的經驗來說，通常都是在其他領域，激盪出火花。

莫名其妙進入皮革手作領域，Darren形容早期工作非常用力，每天都在想「怎麼做出特

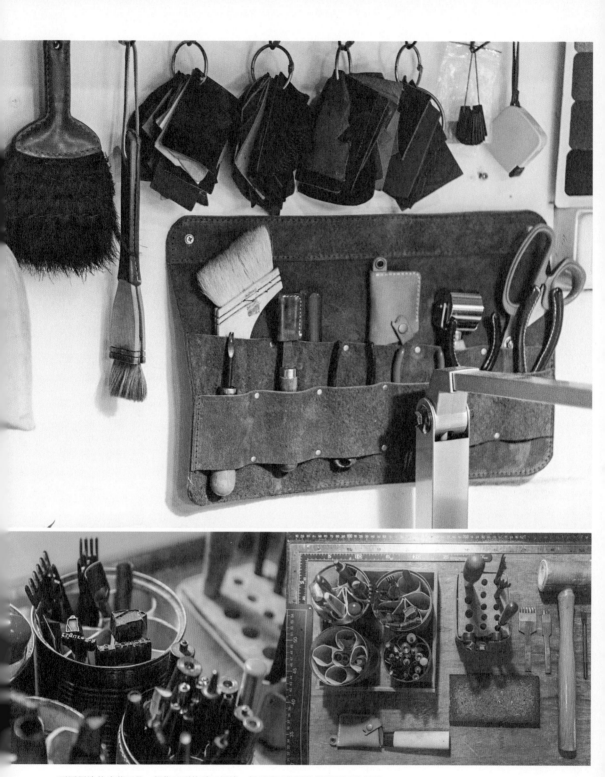

不同用途的皮革工具。想像不到的手工細節，都是讓工藝風格與眾不同的累積。

別、誇張、吸引別人的包包」等現在看起來很無聊的想法。但這些都是必經之路，後來會隨著時間積累慢慢被簡化，因為逐漸意識到，讓人注目的生活工藝不是「誇張」，而是「完整性」。

回到簡單的形體，不譁眾取寵

一路從創業的回憶聊起，看似岔出的皮革人生其實有脈絡可循。Darren回憶小時候，媽媽做車縫衣服的家庭代工，他經常幫忙剪線頭。國中時期，很喜歡逛賣學生制服的店，也總是有辦法在一排很醜的書包裡，挑到最素面好看的書包。而書包背帶上的口字型轉接環，背到後來會自動變成直式，基於愛美的前提，他還會拿起針扳正、縫牢固定，讓轉接環不再恣意地移動。種種回憶，或多或少，似乎都跟現在做手工皮革有所連結。

還有很多想像不到的手工細節，都是讓工藝風格變成與眾不同的累積，在Darren眼裡，最重要的是交到客人手裡的那份完整。「每一件產品

都是挑戰。執行前，我會先跟對方聊聊使用的習慣，從言談之中，有一些基本判斷出現；再者，也會試探客人可以『被驚喜』到什麼程度，是否可接受包上出現皺折或天然的斑。」他接著

受髮型師委託製作工作包，就是很具挑戰性的一次經驗。另外，figure 21在開發商品，還有一個習慣，他們會自己先試用、改進，再變成產品，並非一味只追求外型好看，應該要把客人的用途，放在心底，認真思考。

創業至今，有朋友會問有無擴店或延伸的計畫？「以前會擠破頭想這個問題，現在反而是反思『有必要這樣嗎？』」Darren接著舉了一個例子代替回答：「曾經有一個監製跟我分享他自己的觀察。當時他到法國拍片，看見現場有位基層的製片助理，竟然已經是五、六十歲了，他心裡很納悶為什麼年紀這麼大還在做製片助理？在我們的社會裡，很習慣會往對方能力不好的方向聯想。拍片的最後一天，當地的協拍製片，請大家到高級餐廳吃飯作為殺青。這位年紀很大的製片助理，不僅盛裝打扮，而

且能夠深度地聊歌劇、電影，到讓人完全無法
想像的程度。」如果是一個小小的助理，就好
好把助理工作做好。同樣地，如果是經營一間
手工包房，也許就應該好好把店經營好。

在生活工藝的道路上，保持初衷

在製作皮件前，Darren會透過拋揉、拋磨，
讓皮革先甦醒過來；也習慣減少使用五金，讓
皮的味道多一點保留；甚至不規則的破邊，
隨著時間會翹會捲，成為皮件的歲月痕跡。
Darren不斷與皮革練習、辯證，讓我們得以
看見皮革隨著等待，是如何擁有生活的味道。
有人會說皮件要養才會產生好看的油光，但

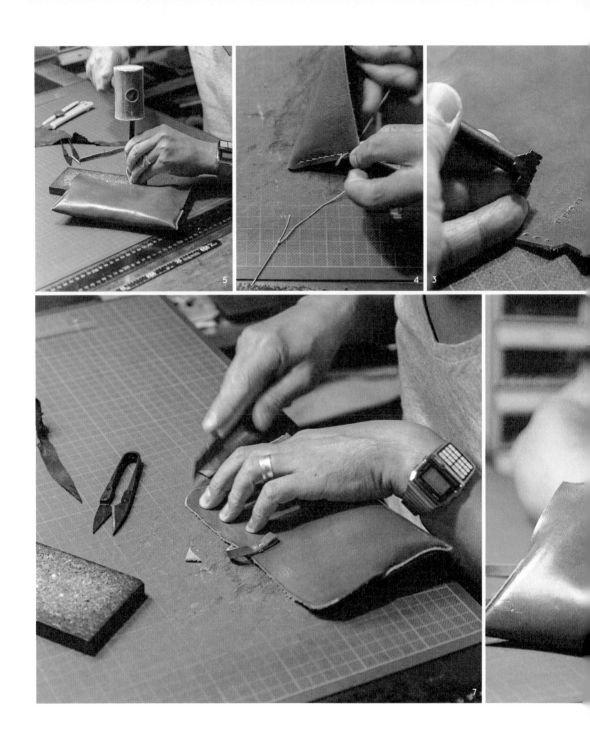

謝政倫示範綁繩筆袋的工序：1. 剪裁 2. 菱斬打孔 3. 打上品牌鋼印 4. 手縫 5. 為固定在外蓋上的
皮革綁繩打孔 6. 手縫固定 7. 裁圓角；磨邊後筆袋便完成。

（上圖）有了小孩後，才開發出現的生活皮革物件——學步鞋。

（下圖）造形有些差異的小錢包，是好入門的商品。在生活的器物上加諸革料，也可增添不同材質的味道。

Darren會說皮件就是要拿來日日使用，才是最好的保養。

當Darren、Phoebe有了小孩之後，也開始做學步鞋、小涼鞋等從生活開發的皮革物件，夫妻倆的工作分配有些轉變，現在的Phoebe多一些時間照顧小孩，雖然沒有更多時間待在包房裡，但更可以天馬行空去想像皮革的可能性，例如做一個很大比例的包款等實驗性想法，再提出跟Darren討論。

關於設計，Darren認為沒有絕對的創造者，面對原創，可以透過轉化，再把自己的想法加諸其內。在風格的演化上，通常是三年為一個週期，自己必須不斷的實驗，風格才會穩定。

以現階段的figure 21來說，對生活工藝的想像是「很多人使用會是什麼樣子」，又如何在共通性與普遍性上，加上自己的獨特性，這就是設計的思考。

figure 21即將邁向創業的第一個十年，作為手工包房的經營者，面對國內的手工皮革產業環境，有什麼心得與觀察。Darren說這個問題，他想了好久：「高興很多人看到這件事，唯一的缺憾是質跟量都沒有太好。我不是自訂規則的人，但還是希望大家到了一個標準之後，再開始。不過說實話，一開始我們也是懵懵懂懂。總之，如何把自己的水平拉高，再浮出水面，是我比較在意的。這個產業的門檻不高，有更多人投入當然是好的，但最重要是『質』要提升。完整度，是需要經驗累積的。」

目前，夫妻倆希望能找到一個舒服的大空間，有工作夥伴的加入，多幾雙手做更多的夢，就像大阪的家具品牌「TRUCK」，坐落在市郊，遠離了塵囂，和理想的生活樣貌更接近。「找到了一件自己熱中的事，這是皮革帶給自己的無形力量。」Darren分享了他心中的火炬。

文・沈岱樺

附錄　與好物相遇

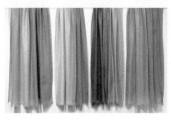

背心

雅致

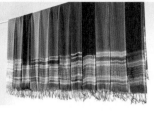

歡心十二品

天染工坊

網頁：ww.tennii.tw、http://tennii.smar:web.tw/

電郵：info@tennii.tw　電話：0912-256785

地址：南投縣南投市向上二路18號　電話：049-2350607、

除了作為「臺灣天然染色研究推廣中心」，天染工坊也生產量少而質精的天然染色工藝品，包括圍巾、披肩、方巾、桌旗、杯墊、門簾、燈飾、包袋等，希望結合染彩、編織、農業與文化的染織產業能走入現代人生活中。

代表商品有天染多色段染絲棉圍巾組「歡心十二品」，每件一千八百八十元；天染手織蠶絲披肩組「幽微」，每件四千八百元；蠶絲羊絨漸層披肩組「雅致」，每件六千九百元。

鄭惠中布衣工作室

電話：02-22253839　地址：新北市中和區中山路三段179巷15號（請事先預約）

使用植物酵素，堅持天然手染，選用棉麻材質，追求人與服飾間最和諧的狀態。服裝價格在一千至二千五百元之間。

藺香書籤

三角形筆記本

短袖上衣

臺灣手藺

網頁：http://www.taiwanlin.org.tw/　網路商店：taiwanlin.mymy.tw

電郵：iiln746410@gmail.com　電話：037-746410

地址：苗栗縣苑裡鎮山腳里14鄰378號

二〇一四年，臺灣藺草學會成立「臺灣手藺」，透過觀念引進、複合技法、式樣更新等方式，賦予設計創意，以「綠設計」概念開發無添加物、無漂染、貼近現代人需求的產品。

代表商品有三角形筆記本，八百八十元；梯形筆記本，九百八十元；藺香書籤，二百五十元。以上三種商品都有亮橘色、石頭灰、巧克力、針葉綠、茶紅色五種顏色可選。

洪麗芬工作室 Sophie HONG

網址：www.sophiehong.com　電郵：fashion@sophiehong.com

電話：02-23516469　地址：臺北市信義路二段228巷4號

Sophie HONG 臺中洪麗芬文空間　地址：臺中市五權西三街107號3樓

Sophie HONG 洪麗芬以湘雲紗為服裝創作主體，融入中西文化歷史的韻味，自生活中挖掘許多創作題材，以舒適自然為出發點，講究剪裁、細部的扣鈕、編織等細節。

陳郁君「Like Fish」系列

謝旻玲「豐濱」系列

慢鏝「寶貝」系列

MANO慢鏝選東西

網頁：www.manomanman.com　電郵：mail@manomanman.com

電話：02-2332 5601　地址：臺北市中正區紹興南街18號

經過五年的游擊策展，二〇一五年慢鏝回到了創作基地，無論從建築立面、內部空間改造、到展示陳列，都將手造精神發揮到了極致！新的概念選品店「MANO慢鏝選東西」，發掘臺灣及國際上具潛力的創作者，讓創作過程裡投入情感揉捏的故事百態被看見；選品品項除了當代首飾之外，也有立體物件小雕塑、織品、手工定製包、燈飾以及文具類別等等產品。空間將會延續慢鏝一直以來的方式，是展覽、活動、講座的彈性使用空間，試著以不同的概念形式去體現藝匠們的巧思與心力，以同是手藝人的角度來延續和推展開始當代手作的精神與價值，致力為這個後工業化冰冷社會迎回手造的溫暖與美感。

代表商品有慢鏝「寶貝」系列，五千五百元，材質是銀、淡水珍珠；謝旻玲「豐濱」系列，一萬九千元起（依寶石種類而定），材質包括銀、紫玉髓、棕玉髓、臺灣藍寶；陳郁君「Like Fish」系列，一萬元起（依尺寸而定），材質為十八K金、珊瑚。

鑰匙包　　　　　　　短夾　　　　　　　　　後背包

figure 21 手工包房

電郵：figure21tw@gmail.com　電話：02-87714498

臉書專頁：www.facebook.com/pages/figure21/198903375678

地址：臺北市大安區忠孝東路四段205巷29弄1-6號

figure指的是外形；體形；體態；塑像；物件。革除既定規則的制式，撿留皮革的自然元素，進行一個塑型的行為，給物件一個形狀的遊戲。figure 21 = figure to one，為特定的一個人塑造一個別於制式的物件。

代表商品有後背包，一萬兩千八百元，原皮色的後背包，愈背愈柔軟、合身。前置兩個口袋，可分配放置小物，亦可隨手可取用其中的物件。短夾，三千兩百八十元，錯位的切割出卡夾插槽，減少了卡片堆疊的厚度，是這款皮夾的特色。鑰匙包，一千二百八十元，交疊縫製的圓弧空間，可放置更多鑰匙。輕甩即取出鑰匙，抽拉後回扣即可收納。

唯美娃娃鞋　　　　　華麗劍獅休閒樂福鞋　　　興圖鞋

hsiu 創意手工繡花鞋

網頁：www.hsiu-taiwan.com　電郵：hsiu.taiwan@gmail.com

臉書專頁：hsiu.taiwan　電話：06-2226081

地址：臺南市中西區大福街40號（請事先預約）

成立於二〇一三年，透過創新的圖案色彩設計，將繡花鞋工藝融合在地的生活美學，設計出有故事、高質感的復古時尚繡花鞋。目前主要透過Pinkoi網站銷售，每雙價格約在二千至四千元之間。

代表商品有興圖鞋，三千三百八十元，將府城古地圖的輪廓線條化為細緻繡花，給人漫步府城的優閒氣息。以質感極佳的墨綠色小牛皮，展現東方女性的優雅。華麗劍獅休閒樂福鞋「海的守護」，三千六百八十元，以府城安平劍獅為意象，滿版的刺繡設計呈現別緻質感，休閒樂福低跟鞋型穿來舒適。唯美娃娃鞋「錦簇花語」，二千八百八十元，青綠牛皮上繡著唯美的花樣，繡線細緻。

束口袋　　　　　筆電包　　　　　　掛畫
　　　　　　　　　　　　　　　　　「龍鳳雙喜」

x

棉麻屋

網頁：cottonant.weebly.com　電郵：cotton_ant@yahoo.com.tw

電話：0930-989-858　地址：臺東縣東河鄉隆昌村55之1號（請事先預約）

主要產品包括手工編織的包包、帽子、隨身小物。龍惠媚不藏私地把技藝傳授給部落婦女，目前有三十七個人參與製作棉麻屋的商品，儼然是部落裡的社會企業。另在JAMEI CHEN臺北的大安、天母門市展售。

註：所有商品價格僅供讀者參考，實際售價仍需以品牌、店家定價為準。

好物相對論
手感衣飾

指導單位—— 文化部

出版——— 國立臺灣工藝研究發展中心

發行人——— 許耿修

監督——— 陳泰松

策劃——— 林秀娟

行政編輯—— 姜瑞麟

地址——— 54246 南投縣草屯鎮中正路 573 號

電話——— (049)2334141

傳真——— (049)2356593

網址——— http://www.ntcri.gov.tw

製作發行—— 遠流出版事業股份有限公司

發行人——— 王榮文

編輯製作—— 台灣館

總編輯——— 黃靜宜

行政統籌—— 張詩薇

執行主編—— 王慧雲、張詩薇

撰文——— 駱亭伶、蘇惠昭、陳淑華、黃采薇、黃麗如、游惠玲、沈岱樺

攝影——— 林宥任（除特別註記外）

美術設計—— 霧室

行銷企劃—— 叢昌瑜、葉玫玉

地址——— 臺北市 100 南昌路二段 81 號 6 樓

電話——— (02)2392-6899

傳真——— (02)2392-6658

郵政劃撥—— 0189456-1

著作權顧問— 蕭雄淋律師

輸出印刷—— 中原造像股份有限公司

初版一刷—— 2015 年 11 月 15 日

初版二刷—— 2015 年 12 月 1 日

ISBN——— 978-986-04-6592-1

GPN——— 1010402390

定價——— 350 元

遠流博識網 http://www.ylib.com E-mail: ylib@ylib.com

國家圖書館出版品預行編目（CIP）資料

好物相對論：手感衣飾／駱亭伶等撰文；臺灣館編製 . ——初版 .
——南投縣草屯鎮：臺灣工藝研發中心, 2015.11
　面；　　公分
ISBN 978-986-04-6592-1（平裝）
1. 服裝工藝美術　2. 藝術家　3. 訪談
909.933　　　　　　　　　　　　　　104024945